명문당 광개토대왕비첩 11

# 廣開大王碑帖

民石 題

荷潭 全圭鎬 編譯

# 들어가는 말

광개토대왕비는 고구려의 비로써 대왕의 아들 장수왕이 대왕의 공적을 기리고 수묘(守墓)의 연호(煙戶)를 명기(銘記)하여 장수왕 2년〔공원(公元) 414년〕에 왕릉 동편에 크게 세운 비이다.

글씨는 세계에서 그 유형을 찾을 수 없는 서체(書體)로, 예서(隷書)에서 해서(楷書)로 넘어가는 시기에 쓴 글씨이기에, 예서로 된 글씨이지만 정사각형의 안에 들어가는 글씨이다. 원래 예서는 횡으로 직사각형의 안에 들어가는 글씨이나, 이 비는 예서가 변하여 해서(楷書)로 가는 노정(路程)에 있는 글씨이기에 예서를 정사각형의 안에 넣어서 쓴 것으로 추정한다.

해석문은 해석하는 사람 각자가 모두 조금씩 다른 것으로 안다. 왜냐면 너무 오래된 비이기에 글자가 탈락된 부분이 많아서 매끄럽게 해석이 안 되는 곳이 많다. 그러므로 필자도 나름대로 해석은 했으나, 탈락된 부분으로 인해서 완전하다고 볼 수는 없다.

현재 시중에 나온 광개토대왕비의 비첩(碑帖)을 보면 글씨와 해석문이 각기 따로 격리되어 있어서 이를 보고 배우는 사람이 해석문과 서체를 같이 보려면 많은 어려움이 따른다. 그러므로 본 서첩은 이를 곧바로 해결하였으니, 원문인 비문의 옆에 필자가 원문과 똑같이 임서(臨書)하고 더하여 그 옆에 해석을 붙였으므로, 이를 보고 배우기에 불편함이 없도록 하였다.

일인(日人)과의 해석문의 쟁점과 회칠한 것 같은 것은 많은 학자의 논문에서 다루었으므로, 이곳에서는 다루지 않는다.

사면(四面)의 비문을 붙이고 왕건군(王健群)의 석문(釋文)을 붙여서 공부하는 자의 이해를 도왔다.

광개토대왕비첩

3

# 목차

# 광개토대왕비첩
## (廣開土大王碑帖)

## 简介

广开土大王碑是一位大王的儿子长寿王为了颂扬大王的功绩刻记守墓的烟户

长寿王二年（公元414年）在王陵东边高大立柱的高句丽石碑。字体是已经在世

界上找不到同一模式的书体，因为字体是从隶书转到楷书的期间写的隶书体，

所以字体是正方形的。原来隶书是横着长方形的样子，但是这石碑是从隶书转

到楷书的过程当中刻的字，所以认为这个隶书是正方形的。译文，随着翻译者

不同而略异。因为经较长岁月的碑难免出现部分文字的失落，从而无法完整地

解释。所以笔者也随其意认真加解释，但随失落之处，也难免带些有所不完美之感。到目前为止看广开土大王碑贴的时候，字体和翻译文都是隔开的，想学习这个内容的人都很不方便，所以这本书帖正解决了这个问题。笔者在原文的旁边临时写出与原文相同的内容，并在旁边填了译文，因此想给学习和了解的人带来了很大方便。因为把日本人翻译争点和如同粉刷白灰似的内容在很多学者的论文上已经提过，所以在这里并不提了。为了使读者更深地了解把碑文四面上的内容和王健群的释文在这本书帖上一起添加了。

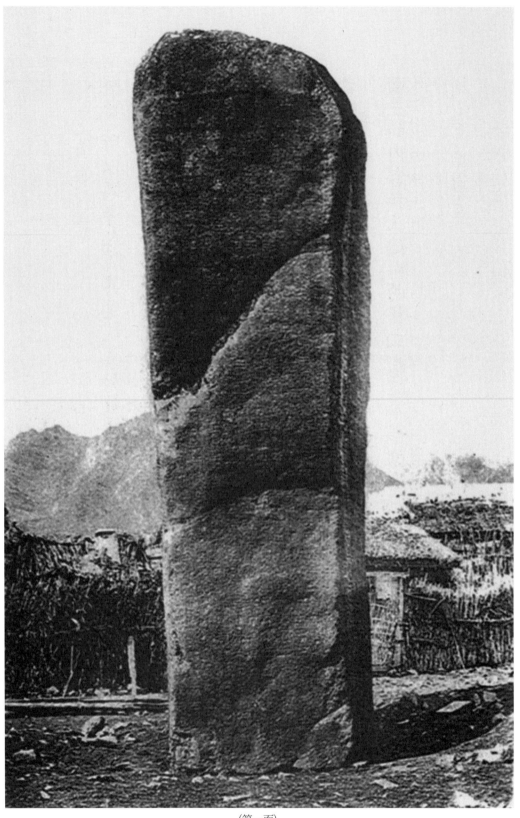

(第一面)

## 王健群 釋文

10　　　　　　　　5

惟昔始祖鄒牟王之創基也出自北夫餘天帝之子

巡幸南下路由夫餘奄利大水王臨津言曰我是皇

連葭浮龜然後造渡於沸流谷忽本西城山上而建

龍負昇天顧命世子儒留王以道興治大朱留王紹

二九登祚号為永樂太王恩澤洽于皇天威武桭被

弔卅有九宴駕棄國以甲寅年九月廿九日乙酉遷

永樂五年歲在乙未王以碑麗不歸□人躬率往討

羊不可稱數於是旋駕因過襄平道東來□城力城

由來朝貢而倭以辛卯年來渡海破百殘□□新羅

南□攻取寧八城臼模盧城各模盧城幹氐利城□□

利城雜珍城奧利城句牟城古模耶羅城須鄒城□

(第一面-1)

文字의 石側에 表示한 ○은 새롭게 判讀한 文字이며, ●은 학자간에 論爭이 있으나 이번 碑面과 함께 再確認한 文字이다. 단, 이것은 碑文의 현지조사에 근거해서 判讀한 것이다. 반드시 抄錄한 書體대로 碑面에 새겨져 있는 것은 아니다. 例를 들면, 第一面 第八行의 「猎」字는 「獵」字의 簡體字이다.

母河伯女郎剖卵降世生而有聖德•

天之子母河伯女郎鄒牟王為我連葭浮龜應聲即為

都焉不樂世位因遣黃龍來下迎王王於忽本東罡黃•

承基業遝至十七世孫國罡上廣開土境平安好太王

四海掃除不□庶寧其業國富民殷五穀豐熟昊天不

就山陵於是立碑銘記勳績以示後世焉其詞曰

過富山負山至鹽水上破其三部洛六七百營牛馬羣

北豐王備獵遊觀土境田獵而還百殘新羅舊是屬民

以為臣民以六年丙申王躬率水軍討伐殘國軍至窠

城閣弥城牟盧城弥沙城古舍蔦城阿旦城古利城□

□城□而耶羅城瑑城於利城圍城豆奴城沸城比•

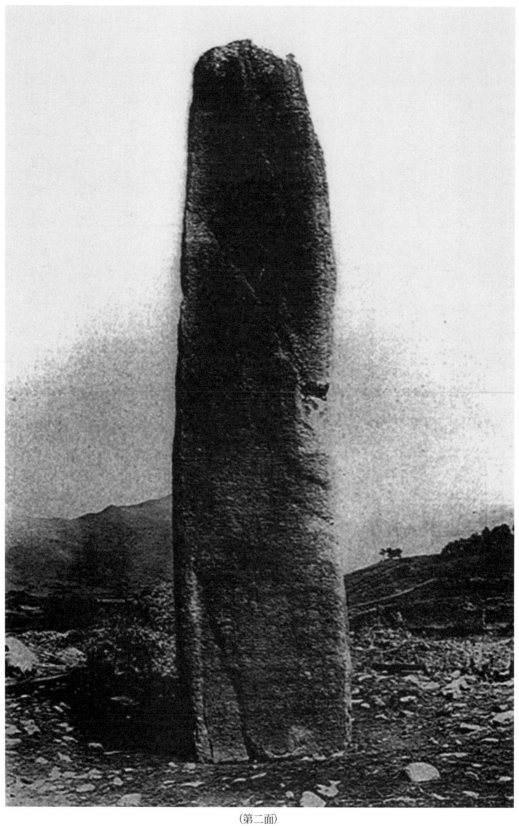

(第二面)

利城彌鄒城也利城大山韓城掃加城敦拔城□□

城燕婁城析支利城巖門㗊城林城□□□□□

城曾拔城宗古盧城仇天城□□□逼其國城殘•

歸穴就便圍城而殘主困逼獻出男女生口一千人

迷之愆錄其後順之誠於是得五十八城村七百將

帛慎土谷因便抄得莫斯羅城加太羅谷男女三百

通王巡下平穰而新羅遣使白王云倭人滿其國境

特遣使還告以密計十年庚子教遣步騎五萬往救

自倭背急追至任那加羅從拔城十九盡拒

(第二面)

□城。婁賣城散那城那旦城細城牟婁城于婁城蘇灰。

□利城就鄒城□拔城古牟婁城閏奴城貫奴城彡穰

不服義敢出迎戰王威赫怒渡阿利水遣刺迫城殘兵

細布千匹跪王自誓從今以後永為奴客太王恩赦始

殘主弟并大臣十人旋師還都八年戊戌教遣偏師觀

餘人自此以來朝貢論事九年己亥百殘違誓與倭和

潰破城池以奴客為民歸王請命太王恩慈矜其忠誠

新羅從男居城至新羅城倭滿其中官軍方至倭賊退

城即歸服安羅人戍兵拔新羅城□城倭寇大潰城内

隨。倭。安羅人戍兵新羅城□□□其□□□□□□□

(第二面－2)

17

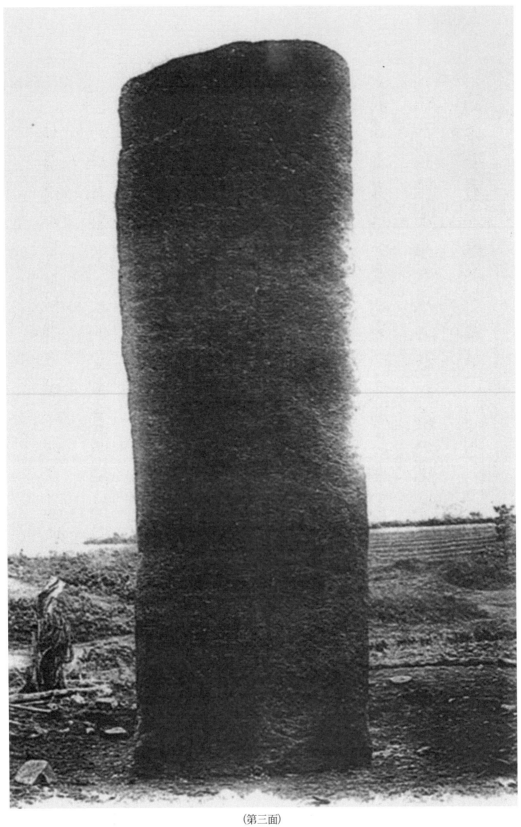

(第三面)

□□圓□□□□□□□□□□□□□□□□□

□□□□□□□□□□□□□□□□□□□

逃拔□城安羅人戌昔新羅寐錦未有身來論事

□朝貢十四年甲辰而倭不軌侵入帶方界

□□鋒相遇王幢要截盪刺倭寇潰敗斬煞無數

□城廿年庚戌東夫餘舊是鄒牟王屬民中叛不貢

□□王恩普覆於是旋還又其慕化隨官來者味仇

□盧凡所攻破城六十四村一千四百守墓人烟戶

民四家盡為看烟于城一家為看烟碑利城二家為

人國烟一看烟卅三梁谷二家為看烟梁城二家為

家為看烟南蘇城一家為國烟新來韓穢沙水城國

看烟句牟客頭二家為看烟求底韓一家為看烟舍

昊古城國烟一看烟三客賢韓一家為看烟阿旦城

城四家為看烟各模盧城二家為看烟牟水城三家

(第三面－1)

城壓□□羊合敦
□羊國□斷煙韓
普南斬國貢十戈
破廣賣盡賣四客
城東舊命攻年一
是夫□鎧破甲看
□餘錯城辰煙
十稗鐀是而一
四慮謂故倭看
百□王之不煙
官王躬鴨貢各
守慮率盧因三
墓不□城倭為
人可□□□看
□稱味仇寇煙
因上仇□城

□富軍安□
□民星平□
二國住郭十
家烟計國家
為一斷麻為
看麻破連看
煙□倭□烟
□□寇盧
□□城城
鴨□而二
盧□餘家
城城賊為
□□自看
□□潰煙
韓□城
鴨□國
盧羊□斯
城谷□合
二村城
家豆九
為比家
看鴨為
煙岑看
五韓煙
家□二
為斬看
看城煙

□□□　辞•　出•　○残倭潰

□□□□□□　廣開土境好太王□□□　霖錦□家僕句

困通残兵□　石城□連船□　王○率往討從平穰

十七年丁未教遣步騎五萬□○○○○○王師

不可稱數還破沙溝城婁城牛由城□•城□□□□□

王躬率往討軍到餘城而餘舉國駭服獻出□□□□□

妻鴨盧卑斯麻鴨盧椯社婁鴨盧肅斯舍鴨盧□□□

賣句余民國烟二看烟三東海賈國烟三看烟五敦城

國烟平穰城民國烟一看烟十此連二家為烟俳婁

看烟安夫連廿二家為看烟改谷三家為看烟新城三

烟一看烟一年婁城二家為看烟豆比鴨岑韓五家為

蔦城韓穢國烟三看烟廿一古模耶羅城一家為看烟

雜珍城合十家為看烟巴奴城韓九家為看烟臼模盧

為看烟幹氐利城國烟二看烟三弥鄒城國烟一看烟

（第三面－2）

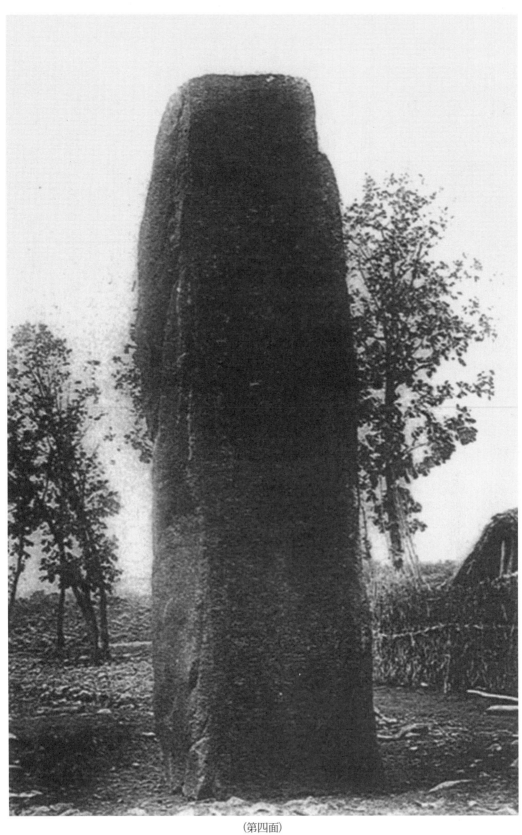

(第四面)

…七也利城三家為看烟豆奴城國烟一看

殘南居韓國烟一看烟五大山韓城六家為看烟農

城國烟三看烟八珠城國烟一看烟八味城六家為

城一家為國烟那旦城一家為看烟句牟城一家為

家為看烟國罡上廣開土境好太王存時教言祖王

若吾萬年之後安守墓者但取吾躬巡所略來韓穢

其不知法則復取舊民一百十家合新舊守墓戶國

不安石碑致使守墓人烟戶差錯唯國罡上廣開土

又制守墓人自今以後不得更相轉賣雖有富足之

5
10
15
20

(第四面－1)

23

城一國罡上廣開土境好太王存時教言祖王先王但教取遠近舊民守墓洒掃吾慮舊民轉當羸劣若吾萬年之後安守墓者但取吾躬巡所略來韓穢令備洒掃言教如此是以如教令取韓穢二百廿家慮其不知法則復取舊民一百十家合新舊守墓戶國烟卅看烟三百都合三百卅家

自上祖先王以來墓上不安石碑致使守墓人烟戶差錯唯國罡上廣開土境好太王盡為祖先王墓上立碑銘其烟戶不令差錯又制守墓人自今以後不得更相轉賣雖有富足之者亦不得擅買其有違令賣者刑之買人制令守墓之

城六家為看烟農賣城國烟一看烟七閏奴城國烟二看烟廿二古牟婁城國烟二看烟八瑑城國烟一看烟八味城六家為看烟就咨城五家為看烟彡穰城廿四家為看烟散那城一家為國烟那旦城一家為看烟勾牟城一家為看烟於利城八家為看烟比利城三家為看烟細城三家為看烟

國烟二看烟三客賢韓一家為看烟阿旦城雜珍城合十家為看烟巴奴城韓九家為看烟臼模盧城四家為看烟各模盧城二家為看烟牟水城三家為看烟幹氐利城國烟一看烟三彌鄒城國烟一看烟七也利城三家為看烟豆奴城國烟一看烟二奧利城國烟一看烟八須鄒城國烟二看烟五百殘南居韓國烟一看烟五大山韓

(第四面)

烟二奥利城國烟二看烟八須鄒城國烟二看烟五百

賣城國烟一看烟七閏奴城國烟一看烟廿二古牟婁

看烟就咨城五家為看烟乡穰城國烟一看烟散那

看烟於利城八家為看烟比利城三家為看烟細城三

先王但教取遠近舊民守墓洒掃吾慮舊民轉當羸劣

令備洒掃言教如此是以如教令取韓穢二百廿家慮

烟卅看烟三百都合三百卅家自上祖先王以來墓上

境好太王盡為祖先王墓上立碑銘其烟戶不令差錯

者亦不得擅買其有違令賣者刑之買人制令守墓之

（第四面－2）

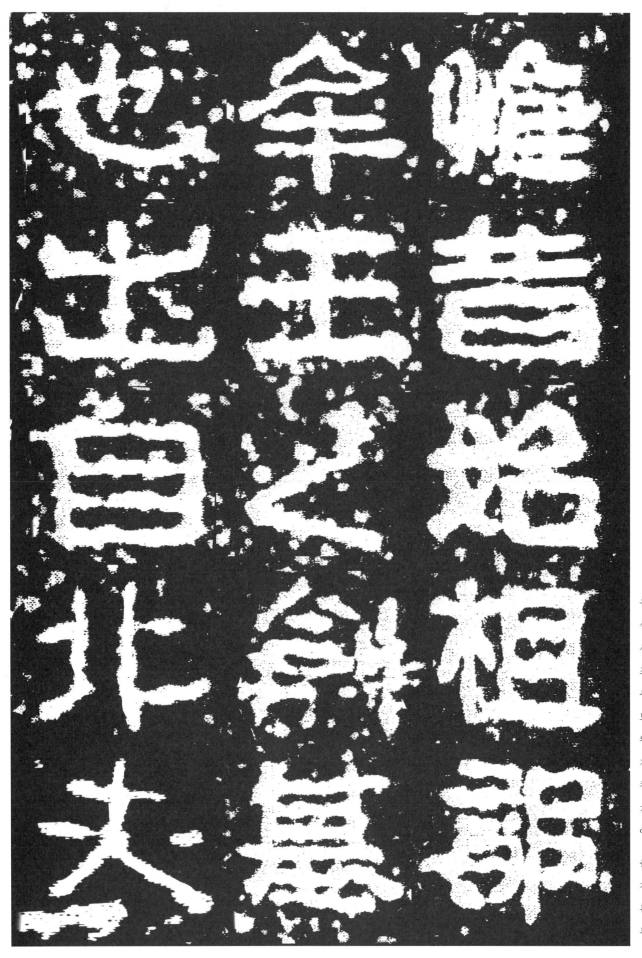

惟昔始祖鄒牟王之創基也 出自北夫
유<br>석<br>시<br>조<br>추<br>모<br>왕<br>지<br>창<br>기<br>야<br>출<br>자<br>북<br>부

26

惟昔始祖鄒
牟王之創基
也出自北夫

옛적에 추모왕께서 나라를 창업한 곳이다. 북부여에서

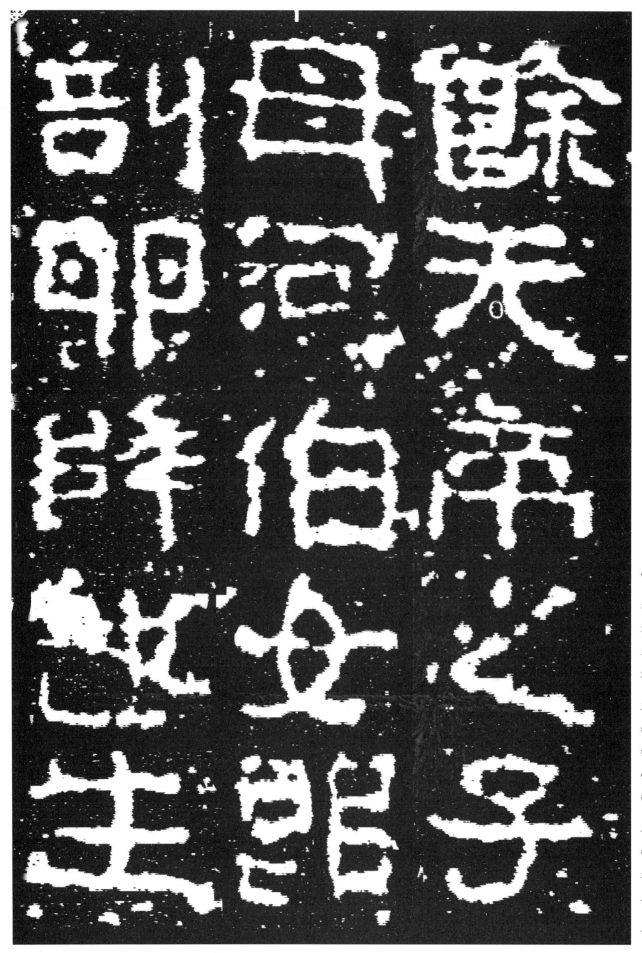

餘 天帝之子 母河伯女郞 剖卵降世 生
여 천제지자 모하백여랑 부란강세 생

餘天帝之子　母河伯女郎　卬降世生

나왔으니, 천제(天帝)의 아들이고 어머니는 하백(河伯)의 따님이다. 알을 깨고 세상에 출생했으니,

29

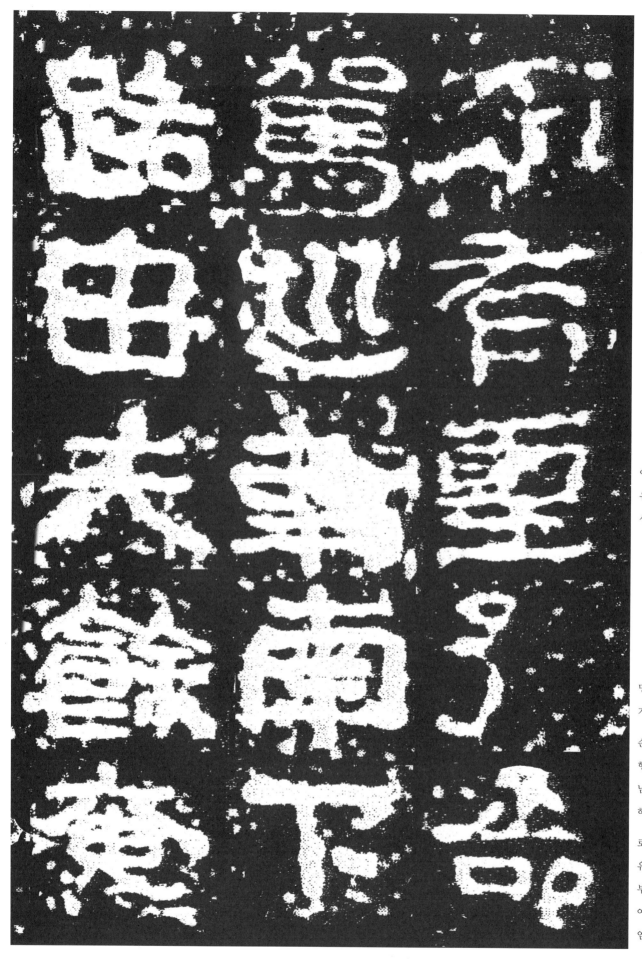

而有聖□□
□□□□
□命駕 巡幸南下 路由夫餘奄

이유성

□命駕 巡幸南下 路由夫餘奄
명가 순행 남하 로유 부여 엄

而
有
聖
德
命

駕
巡
幸
南
下

路
由
夫
餘
奄

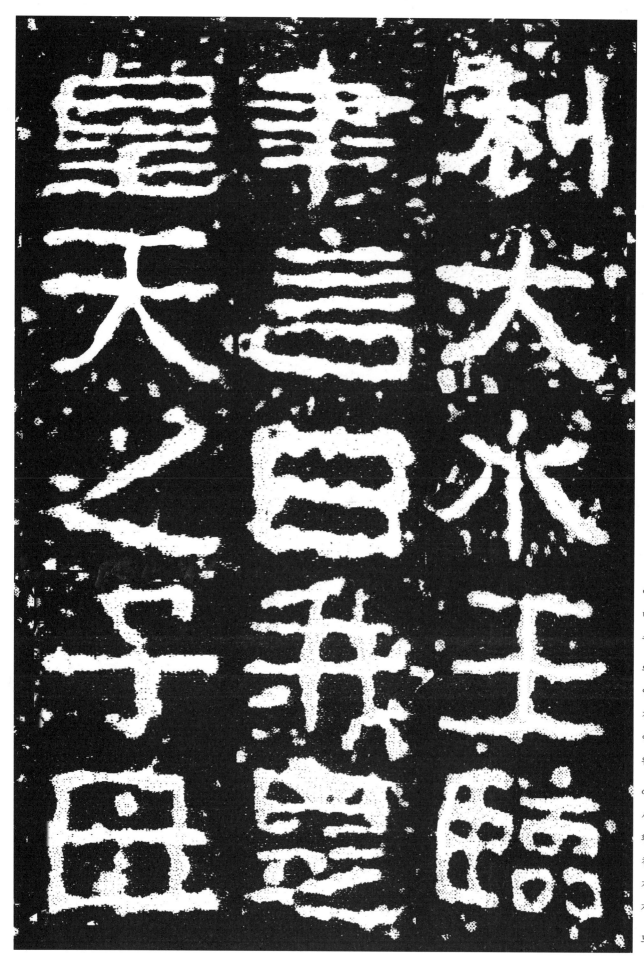

利大水 王臨津言曰 我是皇天之子 母
이대수 왕임진언왈 아시황천지자 모

利
大
水
王
臨

津
言
曰
我
昱

皇
天
之
子
母

엄리대수를 지나서 왕께서 나루에 임하여 말하기를, "나는 황천(皇天)의 아들이고 어머니는

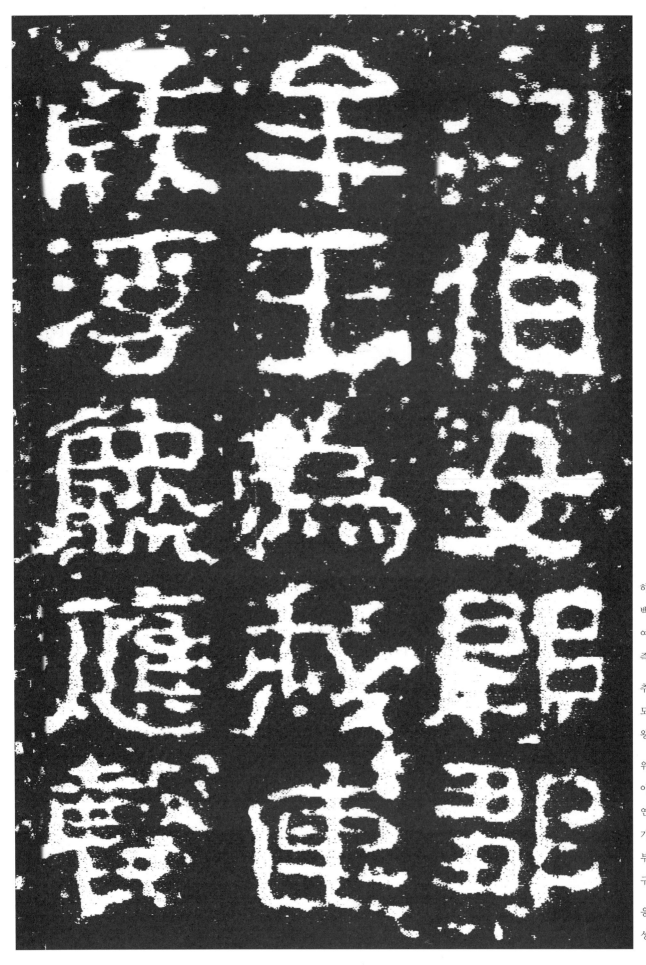

河伯女郎 鄒牟王 爲我連葭浮龜 應聲

河伯
女郞
郡

全
王
爲
我
連

啟
浮
䲜
應
聲

하백(河伯)의 따님인 추모왕이니, 나를 위해서 갈대를 엮고 거북은 떠올라라."고 하니,

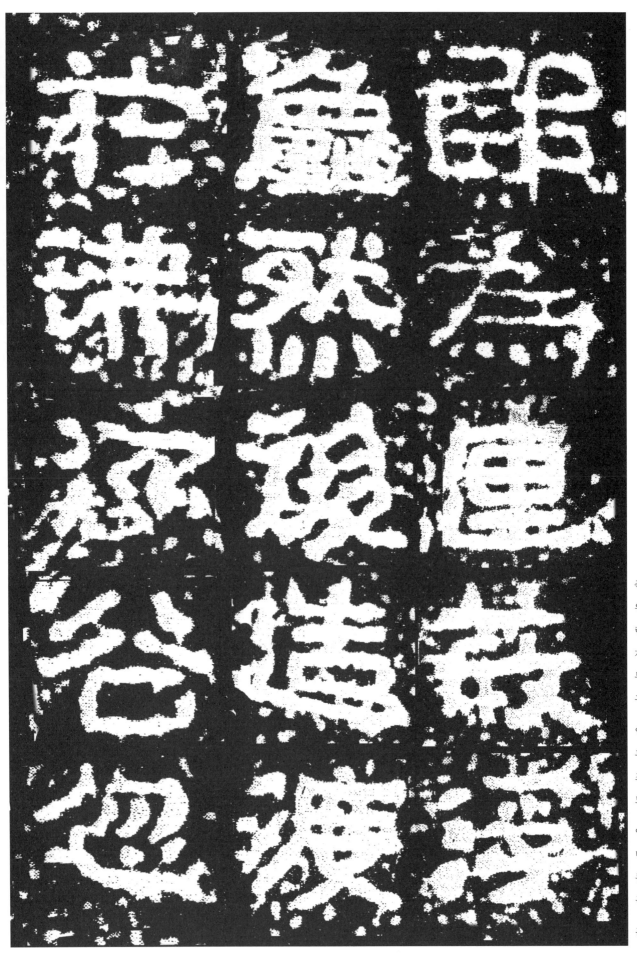

即爲連葭浮龜 然後造渡 於沸流谷 忽
즉 위 련 가 부 구 연 후 조 도 어 비 류 곡 홀

即為連巌浮
灘然後造渡
於沸流谷忽

소리에 응하여 곧바로 갈대를 엮고 거북은 떠올랐다. 그런 뒤에 강을 건너서 비류곡

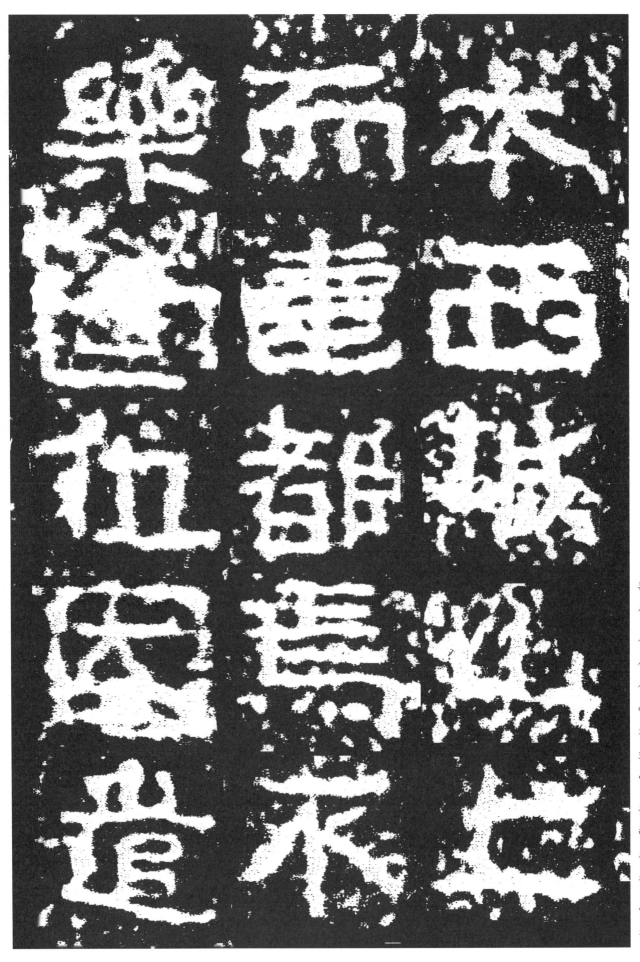

本西 城山上而建都焉 不樂世位 因遣
본서 성산상이건도언 불락세위 인견

本西城山上而建都焉衣樂世位因道

홀본의 서쪽 성산의 위에 도읍을 세웠다. 세상의 지위를 즐거워하지 않으니,

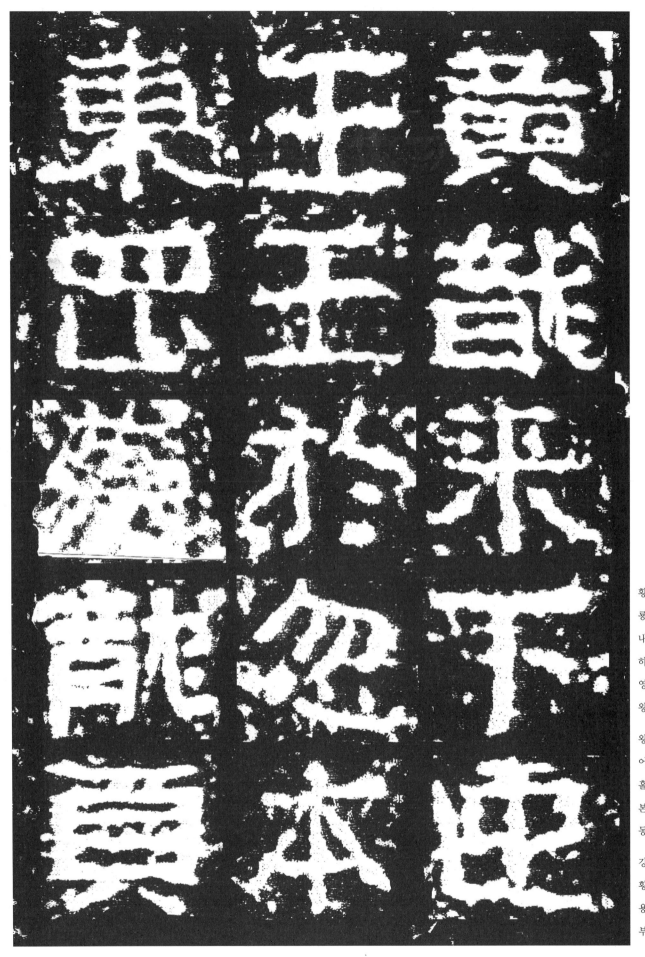

黃龍來下迎王　王於忽本東　岡黃龍負
황룡내하영왕　왕어홀본동　강황용부

40

黃龍來下迎
王王於忽本
東思黃龍貢

황룡을 내려보내어 왕을 영접하니, 왕께서 홀본 동쪽에서 용의 머리를 밟고

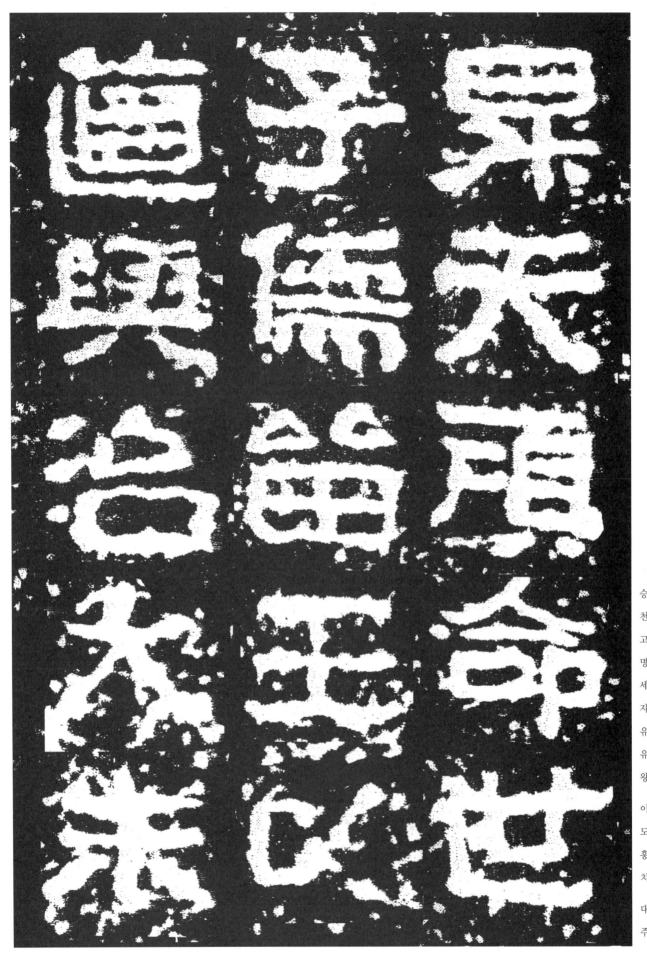

昇天顧命世子儒留王 以道興治 大朱

승천고명세자유유왕 이도흥치 대주

42

昇天顧命世
子儒留王吠
道興治大朱

하늘로 올라갔다. 고명세자 유류왕은 도(道)로써 다스렸고,

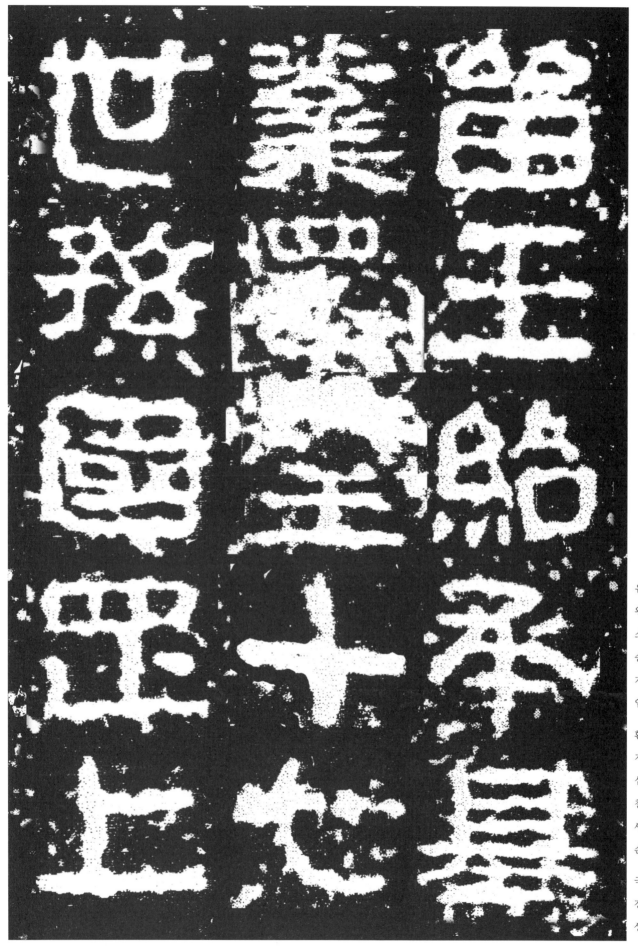

留王紹承基業 還至十七世孫 國罡上
유왕소승기업 환지십칠세손 국강상

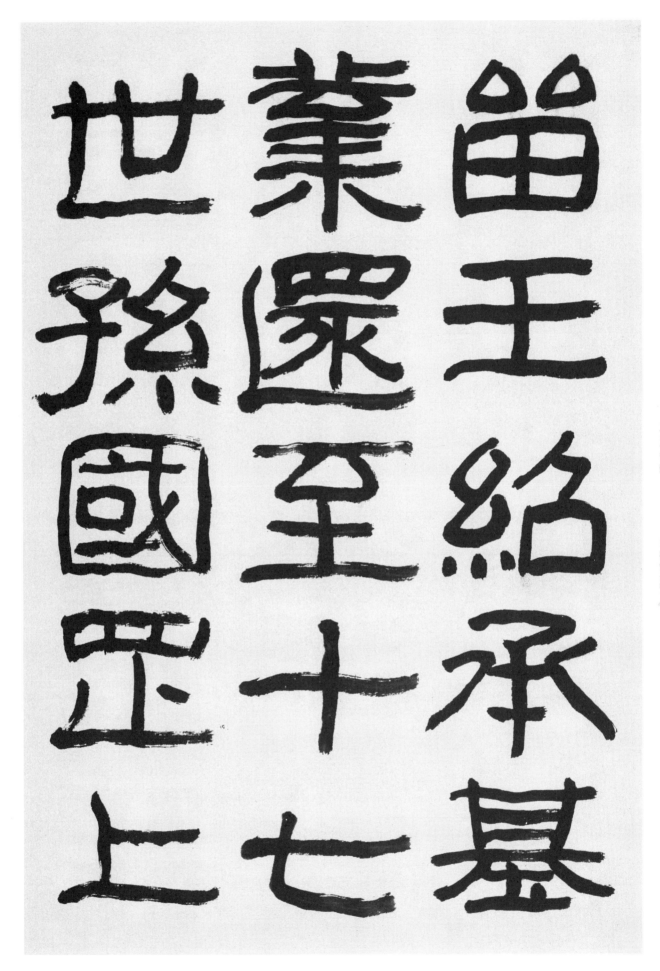

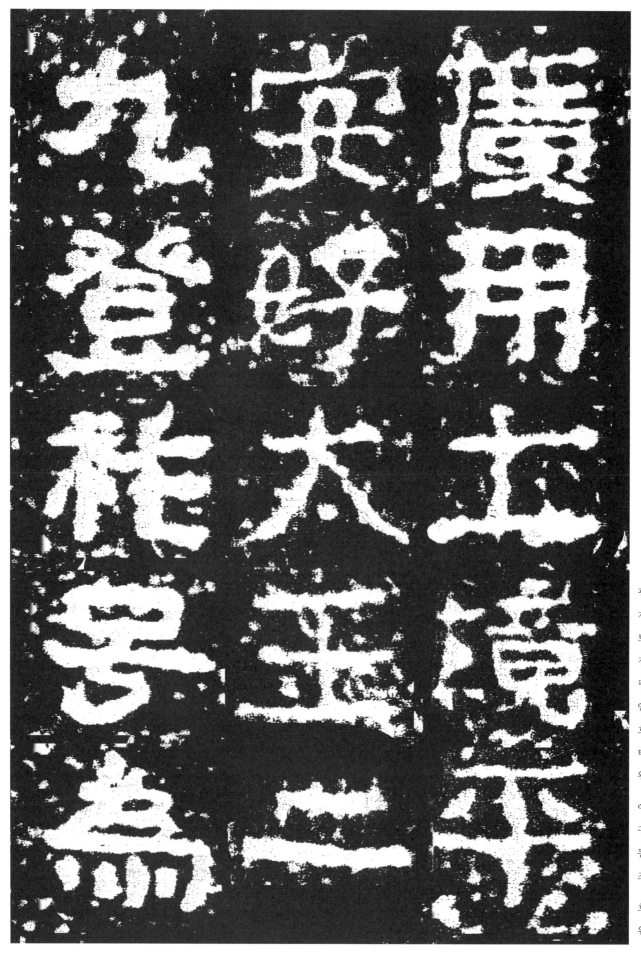

廣開土境平安好太王 二九登祚 號爲

광개토경평안호태왕 이구등조 호위

廣 安 九
开 好 登
土 太 祀
境 王 弓
平 二 為

국강상광개토경평안호태왕(國罡上廣開土境平安好太王)에 이르면 18세에 왕위에 올라서

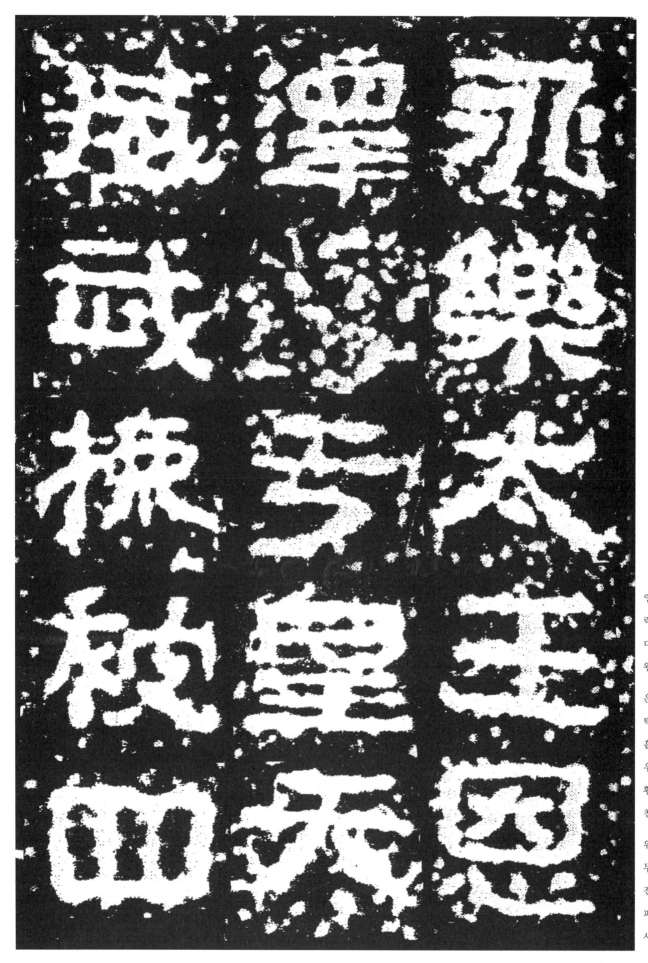

永樂大王 恩澤洽于皇天 威武振被四
영락대왕 은택흡우황천 위무진피사

永樂太王恩

澤洽亏皇天

威武振被四

영락대왕(永樂大王)이라 불렀으니, 은택(恩澤)은 황천(皇天)에 흡족하고 무위(武威)는 진동하여 사해(四海)를 덮었다.

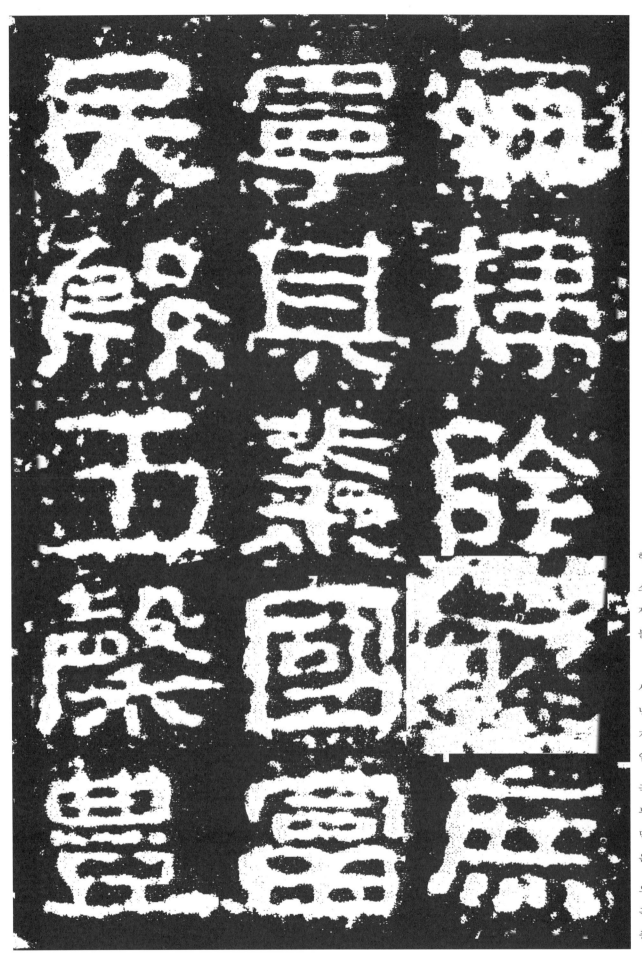

海 掃除不□ 庶寧其業 國富民殷 五穀豐
해 소제불 서녕기업 국부민은 오곡풍

50

海樣除不庶
寧其業國富
民殷五穀豐

□□을 제거하여 거의 그 기업이 편안하게 되니, 나라는 부강하고 백성들이 잘 살게 되었고 오곡은 풍년이 들었다.

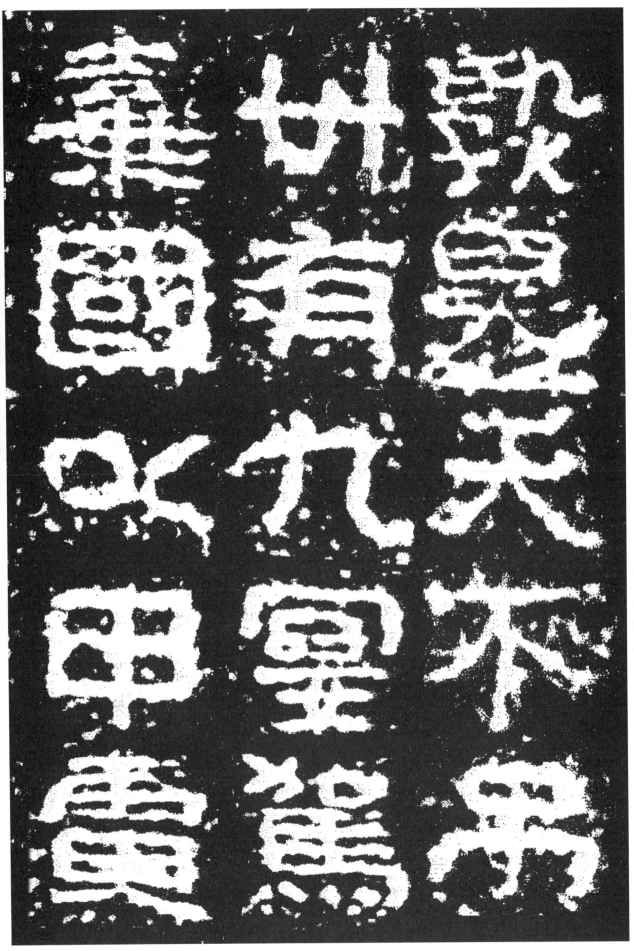

熟 昊天不弔 卅有九 寔駕棄國 以甲寅

孰　卅　棄
昊　有　國
天　九　口
不　寧　甲
弔　安　寅
　　駕

하늘이 돕지 않아서 39세에 나라를 버리고 붕어했으니, 갑인년

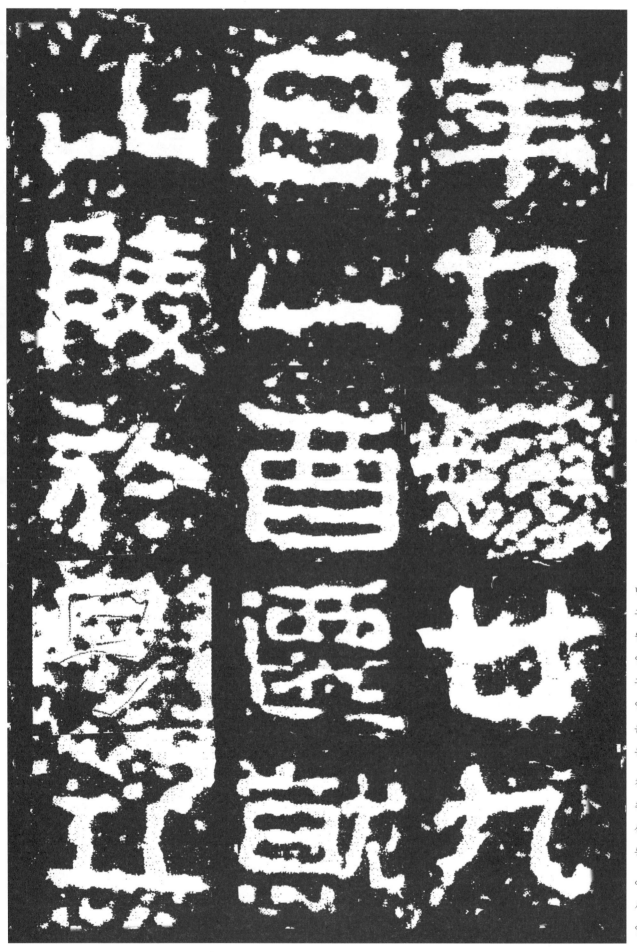

年九月廿九日乙酉 遷就山陵 於是立
년구월입구일을유 천취산릉 어시입

54

年九月廿九

日乙酉遷就

山陵於昰立

9월 29일 을유(乙酉)에 산릉(山陵)에 안장하였고, 이에 비명(碑銘)을 세우고

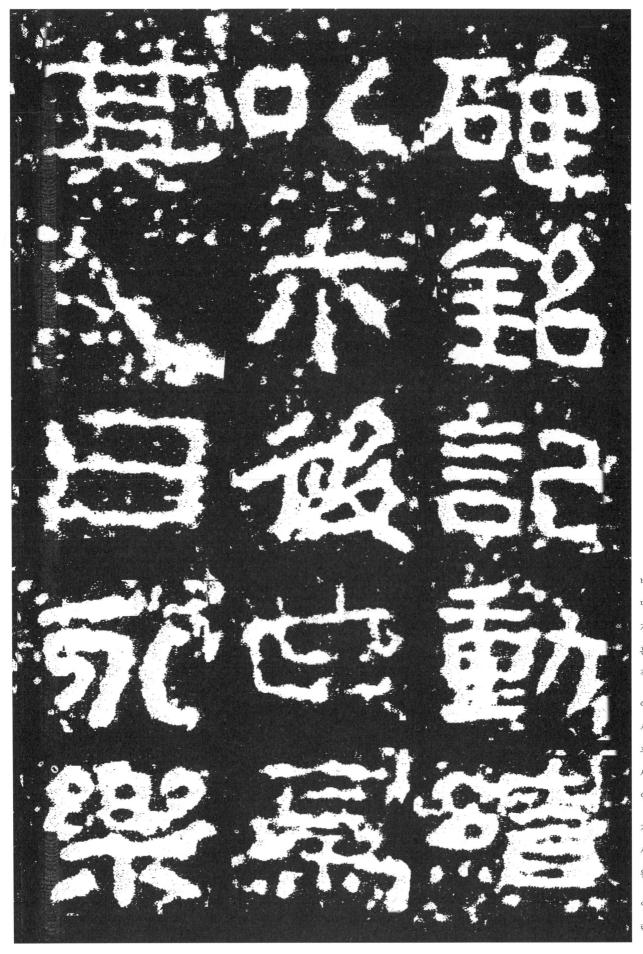

碑銘記勳績 以示後世焉 其詞曰 永樂

비명기훈적 이시후세언 기사왈 영락

56

碑

銘

記

勳

績

莫

詞

曰

口く

示

後

世

焉

永

世

樂

공적을 기록하여 후세에 보이도록 하였다. 그 기록에는, "영락

57

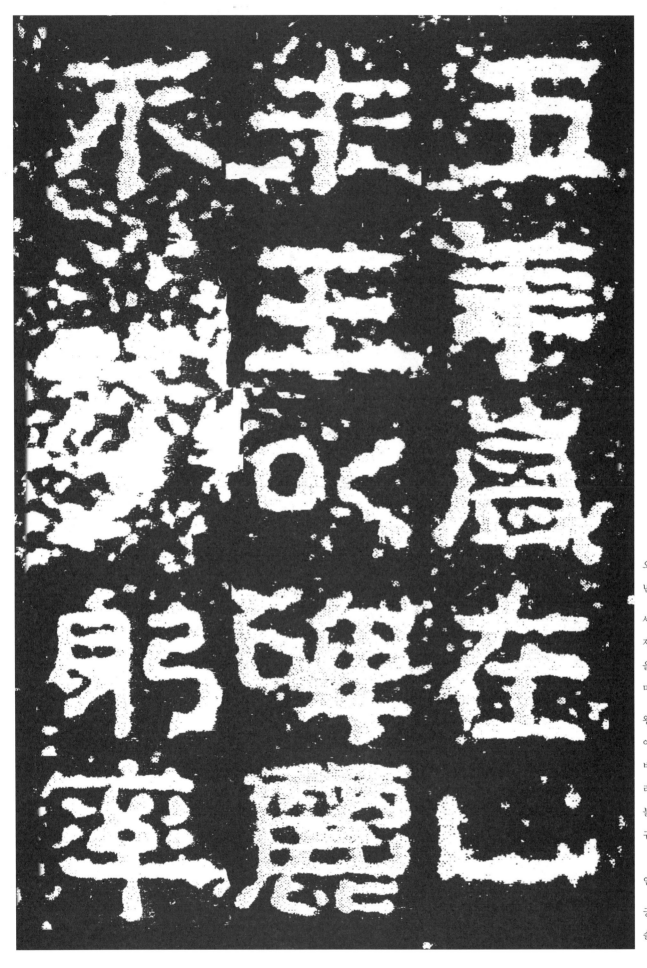

五年 歲在乙未 王以碑麗不歸 □人 躬率
오 년 세 재 을 미 왕 이 비 려 불 귀 인 궁 솔

58

五年嵗在一
未王口碑麗
不歸人躬率

5년 을미년에 왕이 비려(碑麗)로써 □사람을 □하지 않자, 몸소

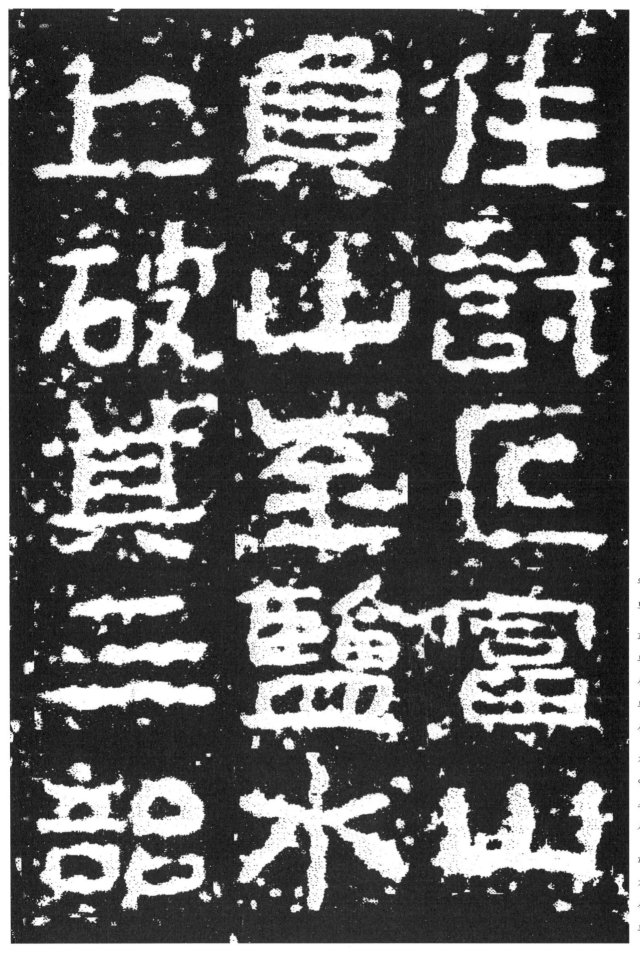

往討 過富山負山 至鹽水上 破其三部

왕 토 과 부 산 부 산 지 염 수 상 파 기 삼 부

60

(군대를) 이끌고 가서 토벌하였다. 부산(富山)을 지나서 산을 등지고 염수(鹽水)의 위에 이르러서 그곳 3부락과

61

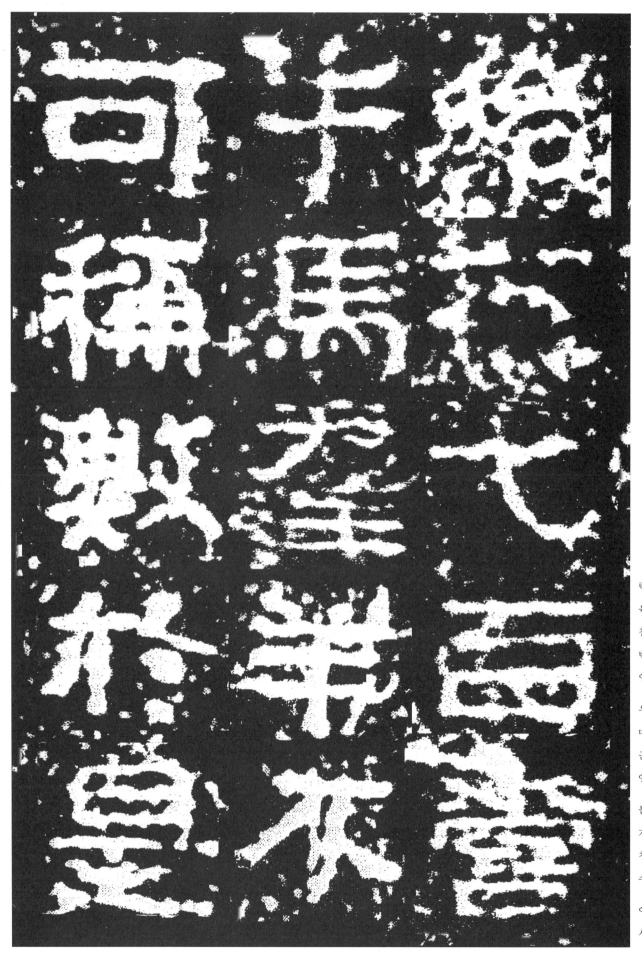

洛六七百營 牛馬群羊 不可稱數 於是
락 육 칠 백 영 우 마 군 양 불 가 칭 수 어 시

洛六七百營
牛馬羣羊不
可稱數於是

6,700의 영(營)을 깨뜨리었으니, (노략한) 우마(牛馬)와 많은 양을 셀 수가 없었다. 이에

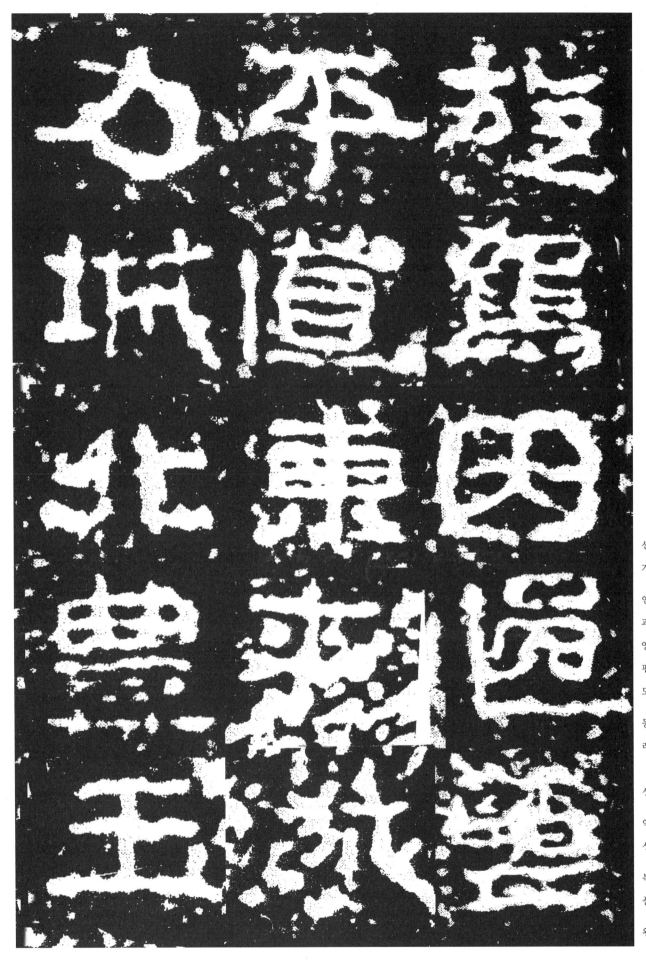

旋駕 因過襄平道 東來□城 力城 北豐 王

선가인과양평도 동래 성 역성 북풍왕

旆　平　力
駕　道　城
因　東　北
邑　來　豐
襄　城　王

말을 타고 양평도(襄平道)를 지나서 동으로 □성, 역성(力城), 북풍(北豊)에 와서 왕이

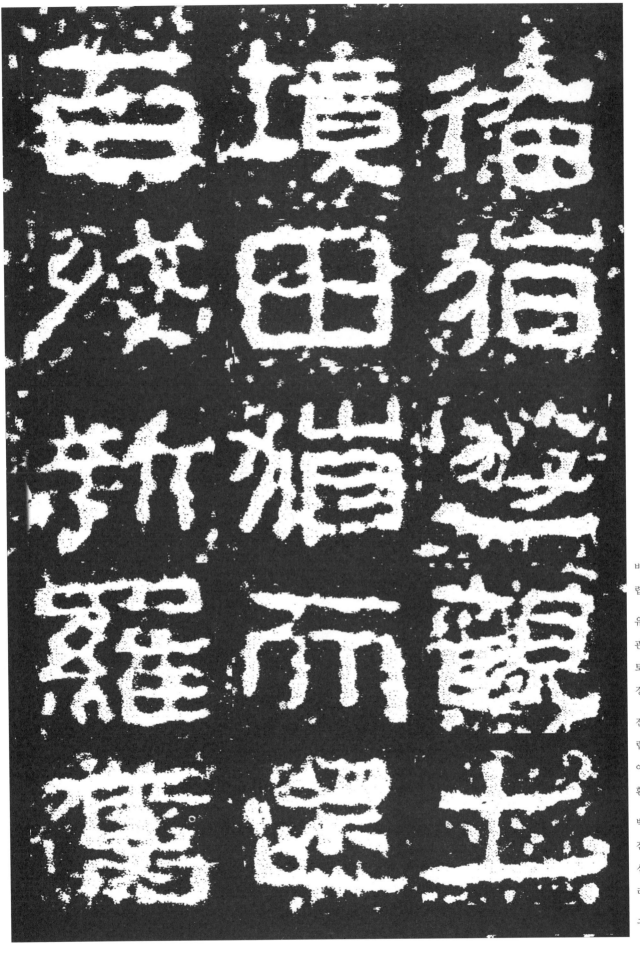

備猎 遊觀 土境 田獵而還 百殘 新羅 舊

비렵 유관토경 전렵이환 백잔신라 구

수렵을 준비하게 하고, 국토의 경계를 유람하고 수렵하면서 돌아왔다. 백잔(百殘)과 신라는 예부터

百　境　徧
殘　田　猶
新　獵　遊
羅　而　觀
舊　遠　土

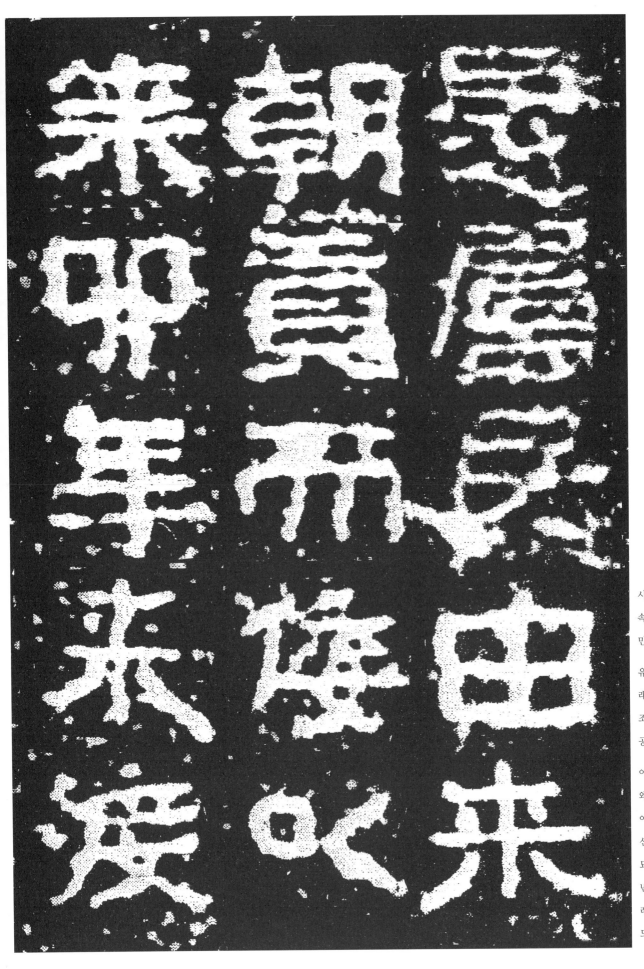

是屬民 由來朝貢 而倭以辛卯年來渡
시 속민 유래조공 이왜이신묘년래도

是屬民由來
朝貢而倭以
來卯年來渡

속민(屬民)으로써 조공을 들였는데, 왜(倭)가 신미년 이래로 □을 건너왔기 때문에

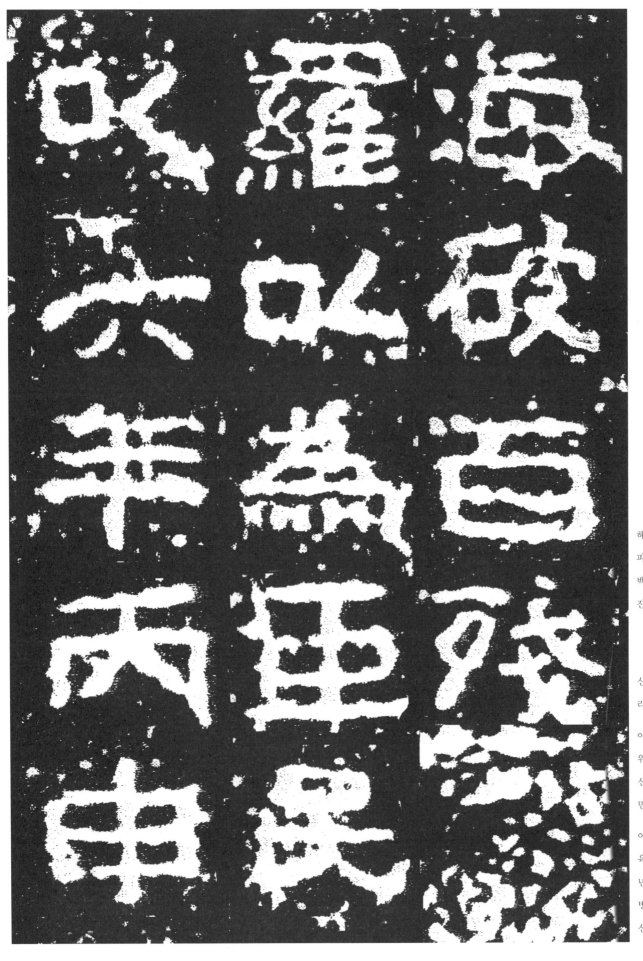

海破百殘
해파백잔
□□新羅
신라
以爲臣民
이위신민
以六年丙申
이육년병신

海破百殘新
羅叺爲臣民
叺六秊丙申

백잔(百殘)을 파(破)하고 □신라를 신민(臣民)으로 삼았다. 6년 병신에

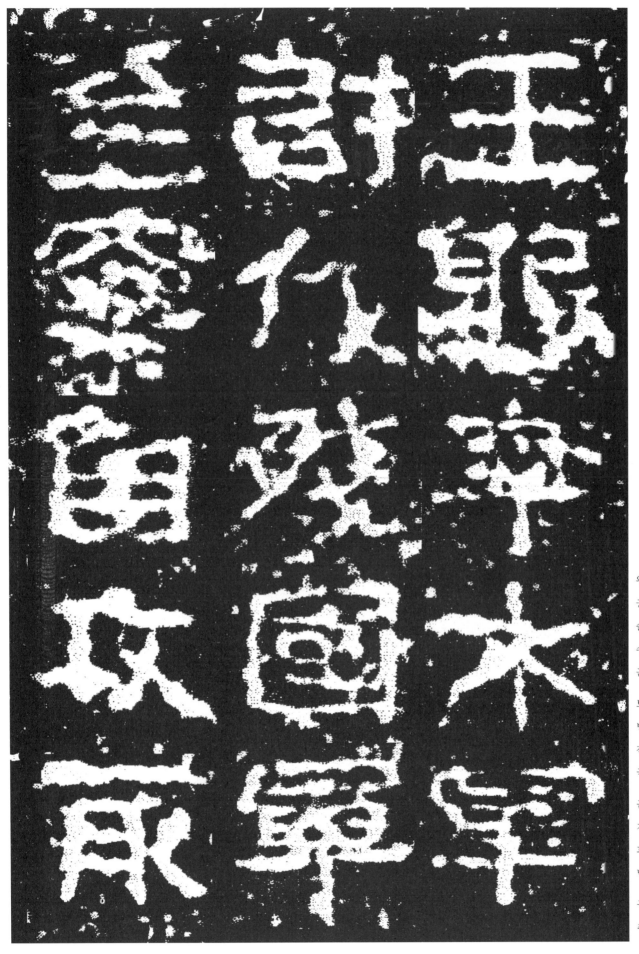

王躬率水軍 討伐殘國 軍至窠南 攻取
왕 궁 솔 수 군　토 벌 잔 국　군 지 과 남　공 취

72

王
躬
率
水
軍
討
伐
殘
國
軍
至
窠
南
攻
取

왕이 몸소 수군을 이끌고 잔국(殘國)을 토벌했다. 군이 과남에 이르러 침공하여

73

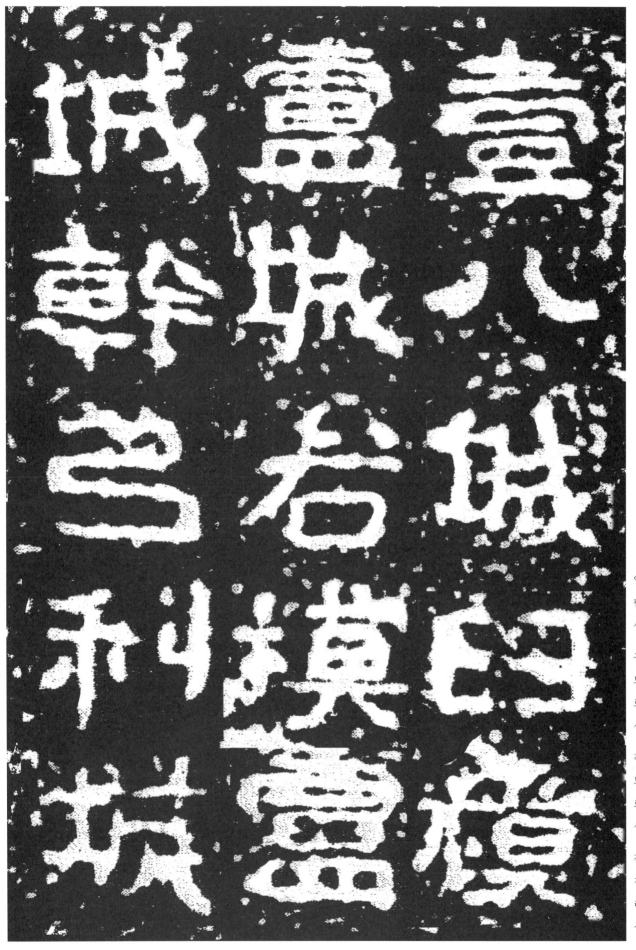

壹八城 臼模盧城 各模盧城 幹氏利城
일팔성　구모로성　각모로성　간저리성

城 靈 壹
幹 城 八
己 各 城
利 模 臼
城 靈 模

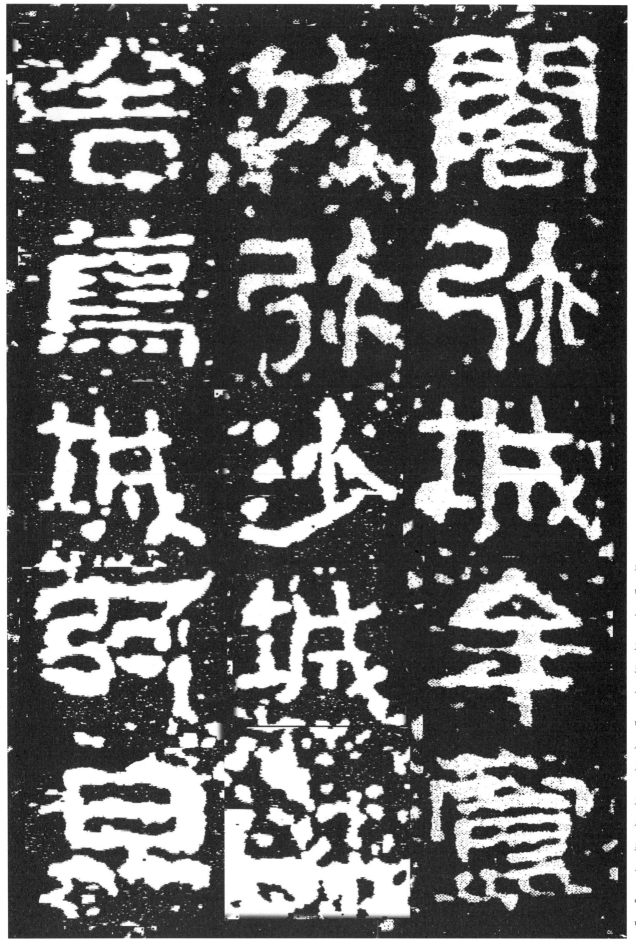

閣彌城 牟盧城 彌沙城 古舍蔦城 阿旦

舍 城 閣
鳶 弥 弥
城 沙 城
阿 城 牟
旦 古 靈

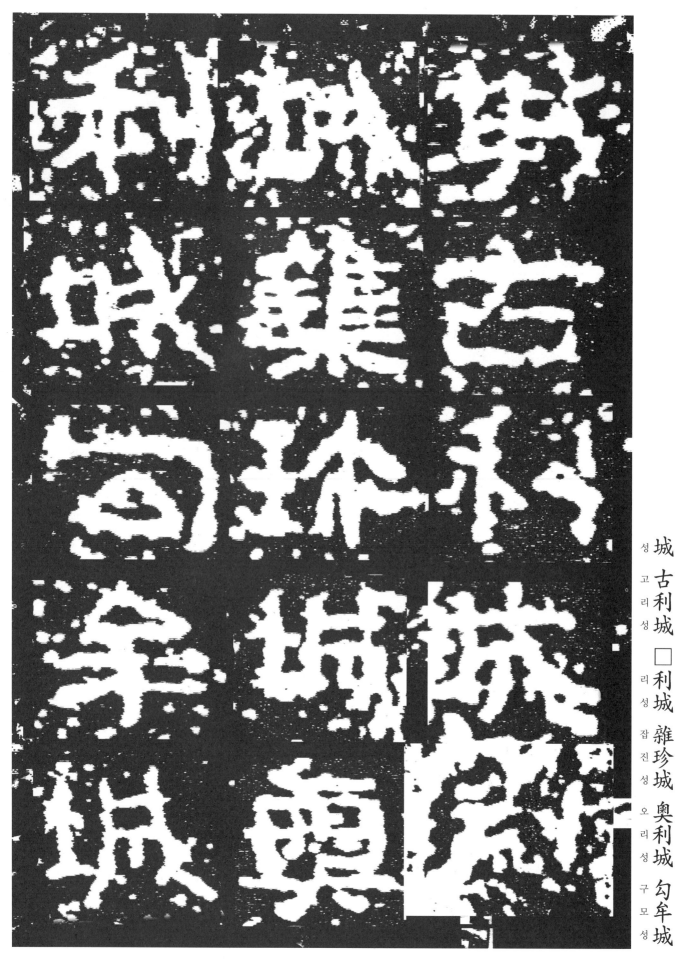

城 古利城 　利城 雜珍城 奧利城 勾牟城
성 고리성 　리성 잡진성 오리성 구모성

利 城 城

城 龥 古

勾 珎 利

夆 城 城

城 輿 利

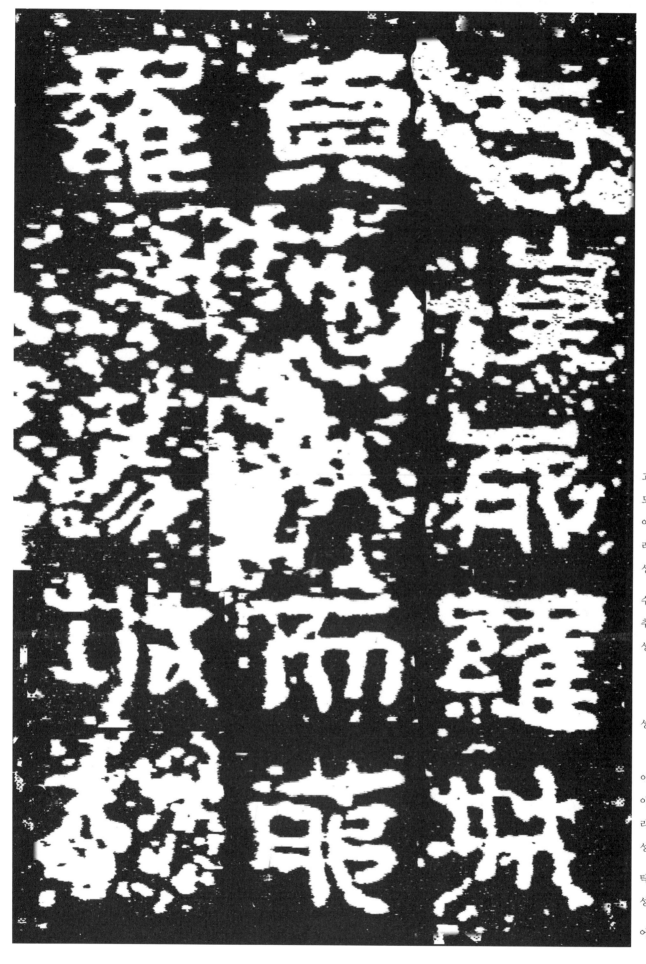

古模耶羅城　須雛城
고모야라성　수추성
　　　　　　□□城　□而耶羅城　琢城　於
　　　　　　　성　　이야라성　탁성　어

羅 湏 古

城 鄙 模

王 琢 城 耶

城 而 羅

於 龍 城

고모야라성, 수추성, □□성, □이야라성, 탁성,

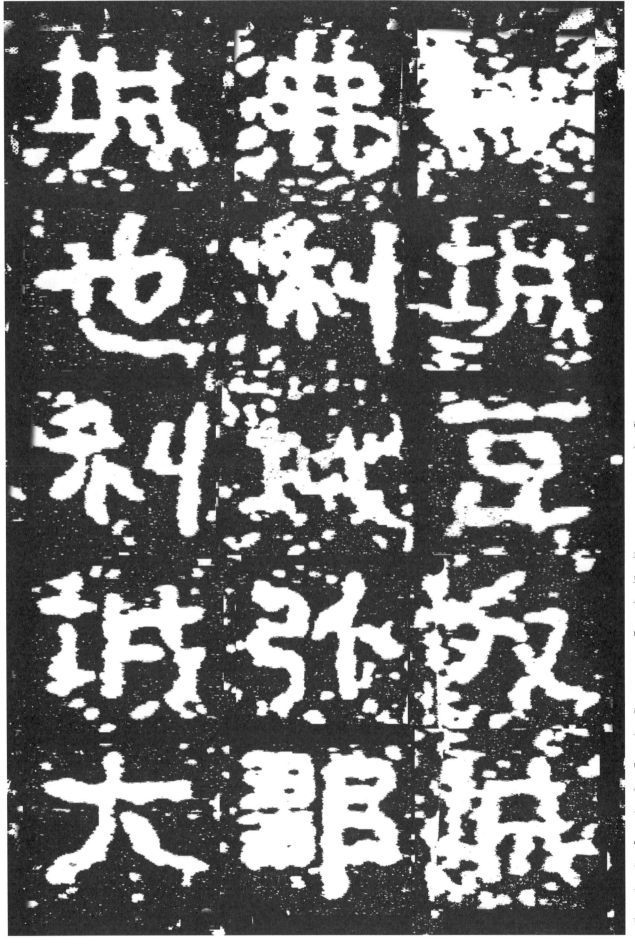

利城
리성

□□□

豆奴城
두노성
沸□
비

□利城
리성
彌鄒城
미추성
也利城
야리성
大
대

82

城　沸　利
也　利　城
利　城　豆
城　弥　奴
大　鄒　城

어리성, □□성, 두노성, 비□, □리성, 미추성, 야리성, 대

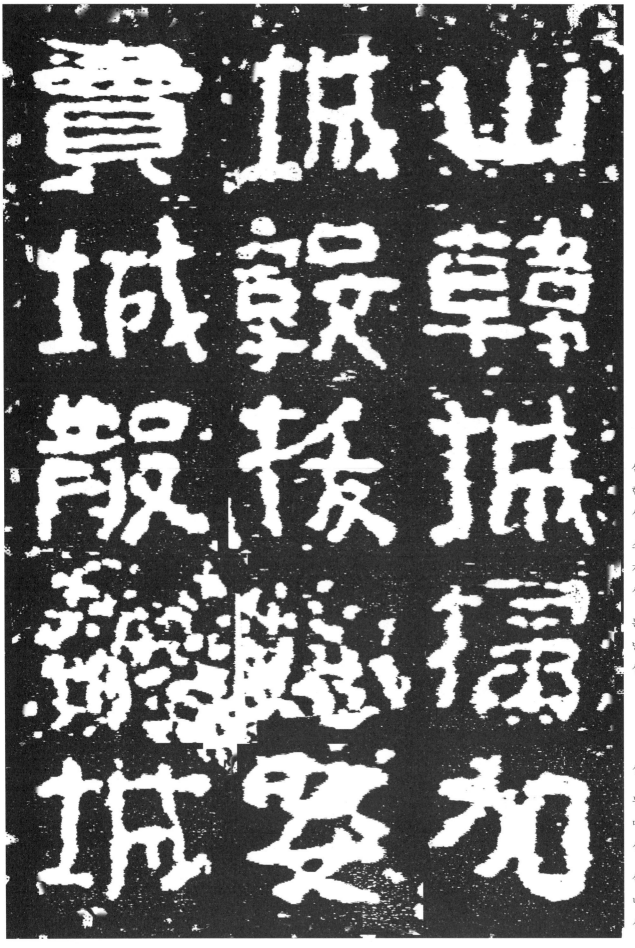

山韓城 掃加城 敦拔城
□□□城 娶賣城 散那城

산한성 소가성 돈발성 성 누매성 산나성

84

山 城 賣

韓 毇 城

城 拔 殼

掃 城 龍

加 墨 城

산한성, 소가성, 돈발성, □□성, 누매성, 산나성,

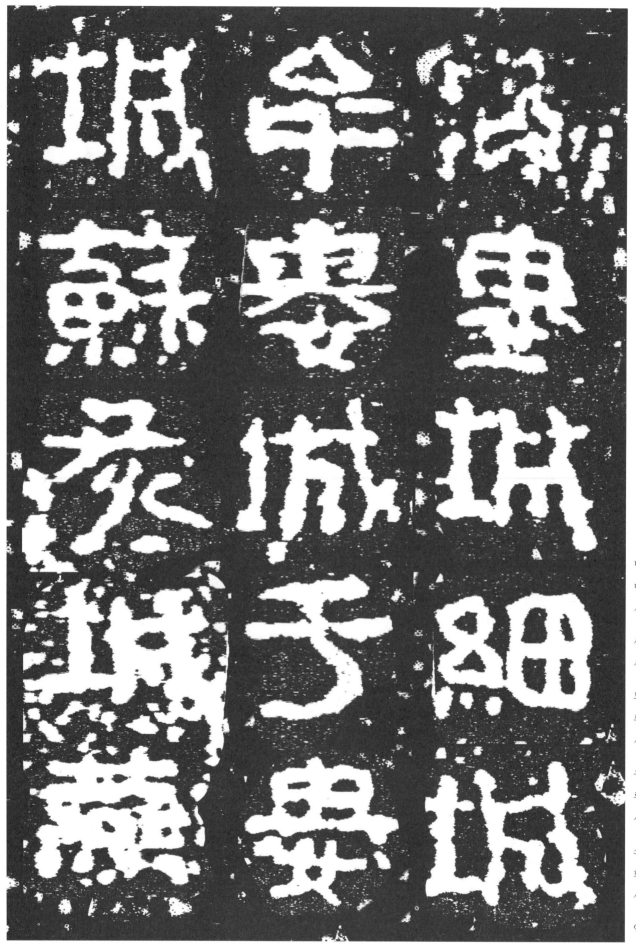

那旦城 細城 牟婁城 于婁城 蘇灰城 燕

86

城　牟　郍
蘇　婁　旦
炙　城　城
城　于　細
燕　婁　城

나단성, 세성, 모루성, 우루성, 소회성,

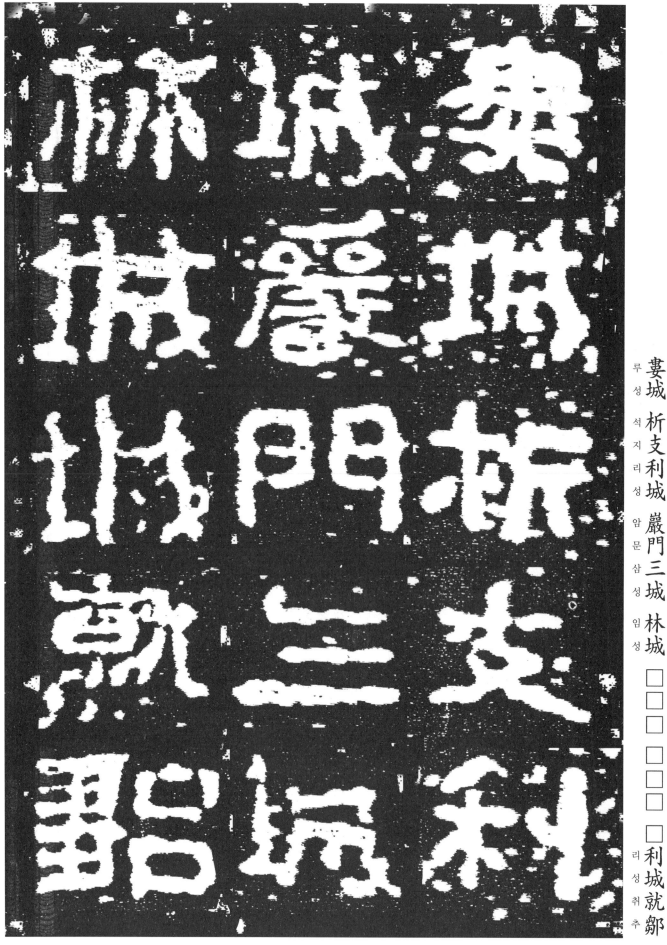

妻城 析支利城 巖門三城 林城
□□□□□□□利城就鄒

林　城　㝛
城　歔　城
城　門　析
就　三　支
鼎　城　利

연루성, 석지리성, 암문삼성, 임성, □□□, □리성, 취추성,

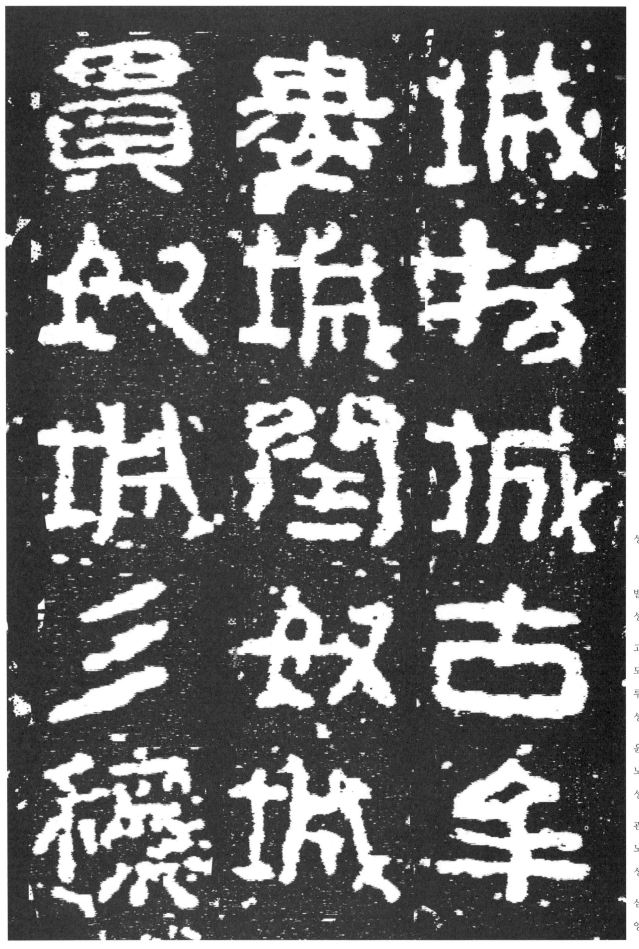

城
□拔城 古牟婁城 閏奴城 貫奴城 彡穰

城

援

城

古

牟

賣

麥

奴

城

閏

奴

城

城

三

穰

城

발성, 고모루성, 윤노성, 관노성, 삼양성,

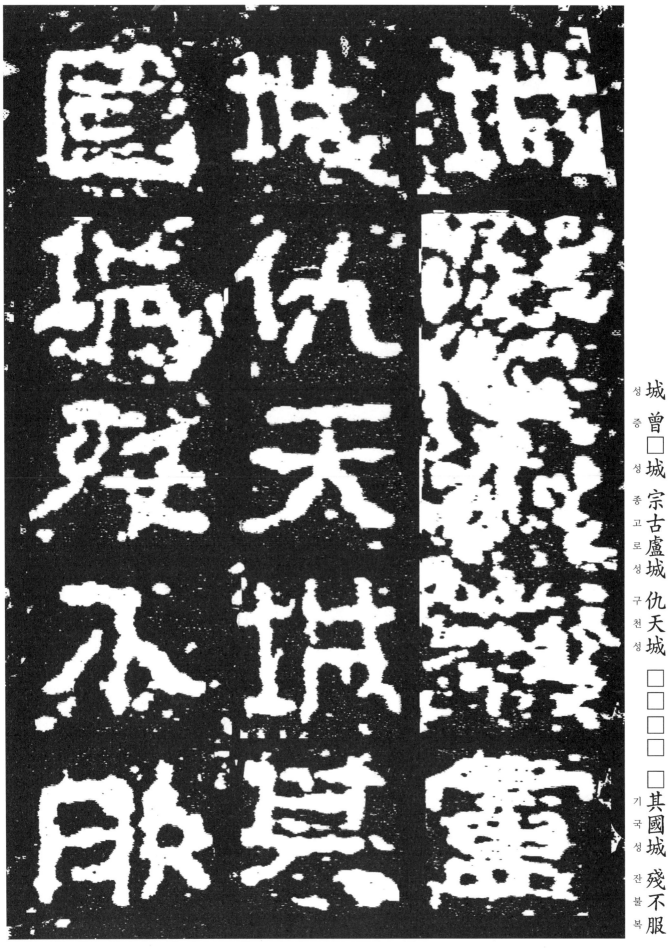

城 曾□城 宗古盧城 仇天城 □□□□ □其國城 殘不服

성 증□성 종고로성 구천성 기국성 잔불복

城　城　國
曾　仇　城
宗　天　殘
古　城　不
靈　其　朕

증□성, 종고로성, 구천성을 취하고 그의 국성(國城)으로 (삼았다.) 잔(殘)이 의(義)로써 복종하지 않고

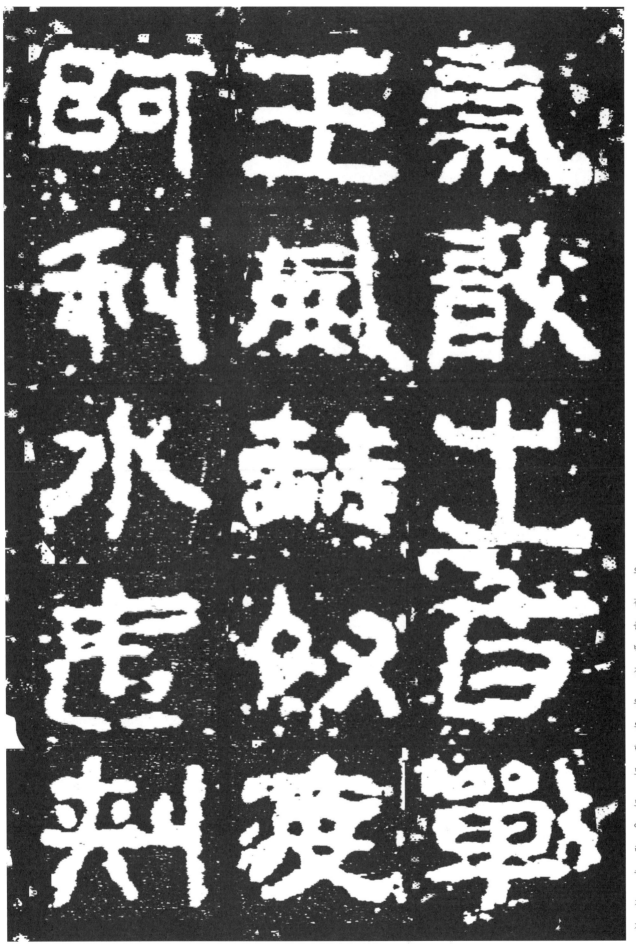

義　敢出百戰　王威赫怒　渡阿利水　遣刺
의　감출백전　왕위혁노　도아리수　견자

94

義
散
出
車
戰

阿
王
羲

利
威
散

水
赫
出

退
奴
車

夫刂
渡
戰

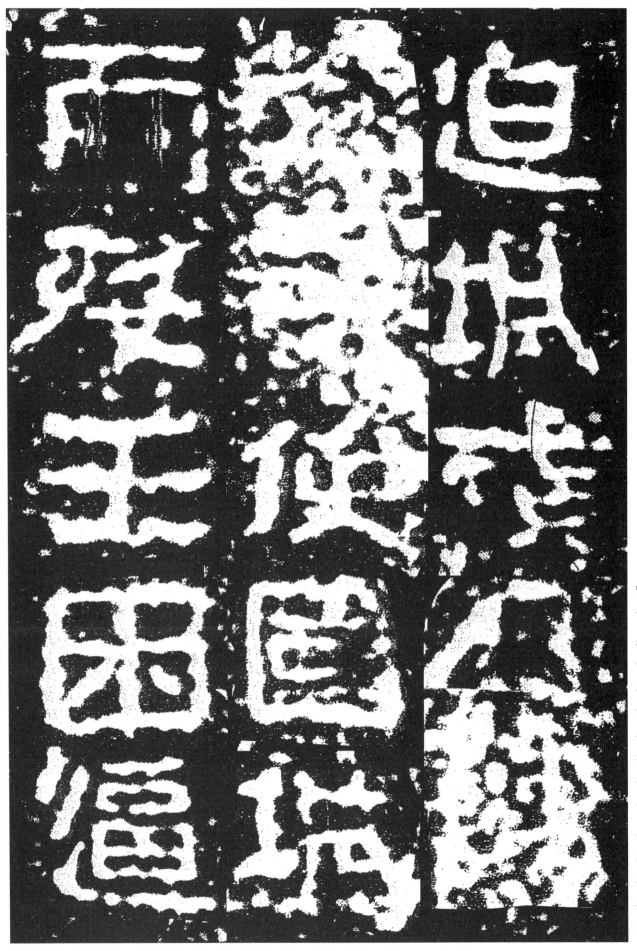

迫城 殘兵歸穴就便圍城 而殘主困逼

박성 잔병귀혈취편위성 이잔주곤핍

96

迫城殘兵
穴就便圍城
而殘主困逼

파견하니, 남은 병사는 동굴에 피하였으며 문득 성채를 둘러싸자 잔주(殘主)가 압박을 받아

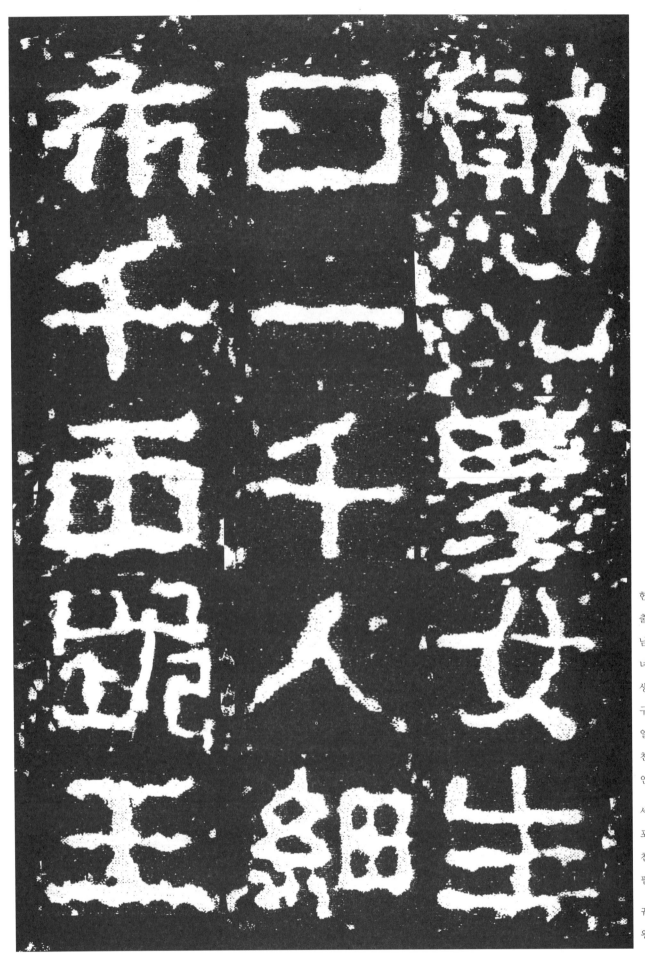

獻出男女生口 一千人 細布千匹 跪王
헌 출 남 녀 생 구 일 천 인 세 포 천 필 궤 왕

獻出男女生
口一千人細
千兩跪王
布千
布
一口
千

남녀 일천 명과 세포(細布) 일천 필을 헌납하면서 왕이

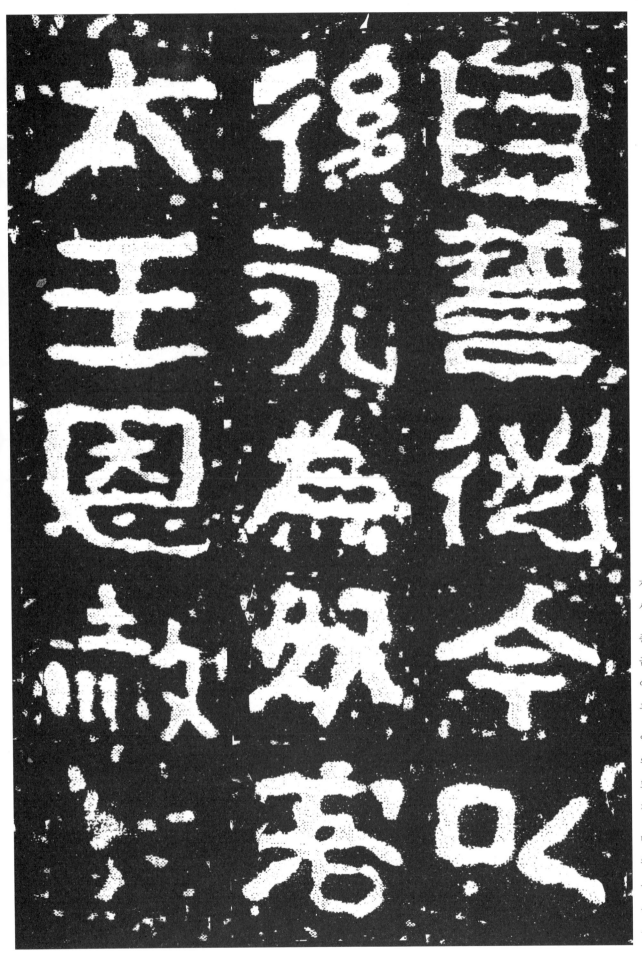

自誓 從今以後 永爲奴客 太王恩赦始
자서 종금이후 영위노객 태왕은 사시

自 後 太
誓 永 王
從 爲 恩
今 奴 赦
以 客 始

스스로 맹세하기를 오늘 이후로 영원히 노객(奴客)이 되겠다고 하였다. 태왕이 은혜로

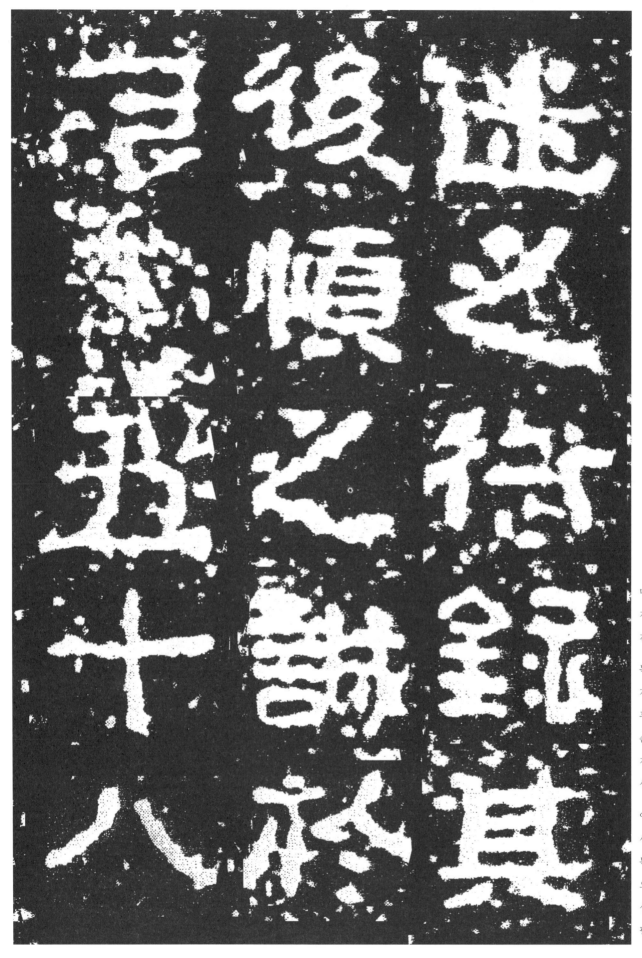

迷之懲 錄其後順之誠 於是得五十八
미지견 녹기후순지성 어시득오십팔

迷之衛錄其

後順之誡於

是得五十八

之

어리석은 허물을 용서하고, 그 뒤로 순리로 따르는 정성을 기록한다. 이에 5 8 성과

103

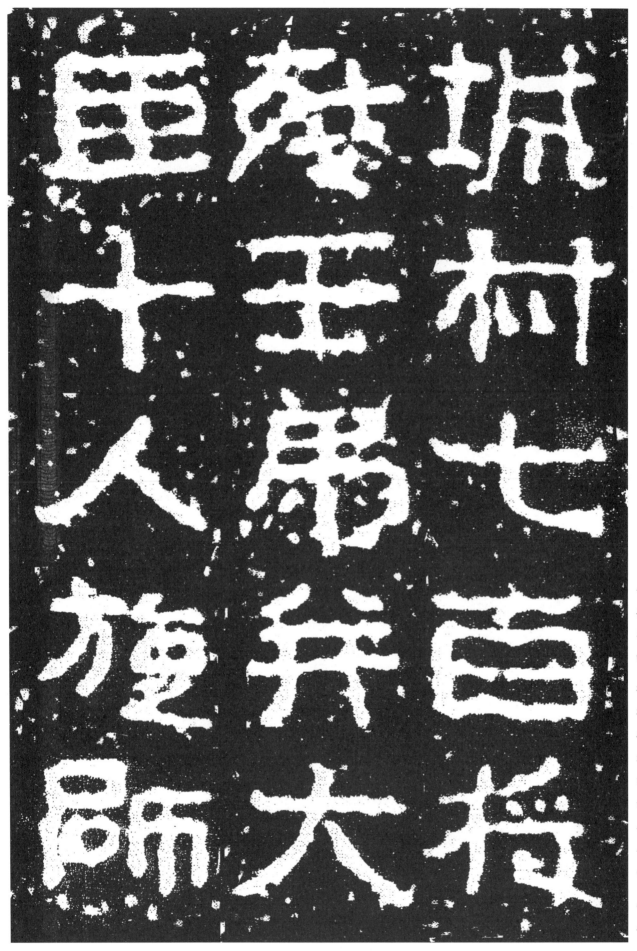

城村七百 將殘主弟幷大臣十人 旋師
성촌칠백 장잔주제병대신십인 선사

城村七百將
發主弟并復
臣十人復
師大

700의 마을을 얻고 잔주(殘主)의 아우와 대신 10인을 대동하고 군대가

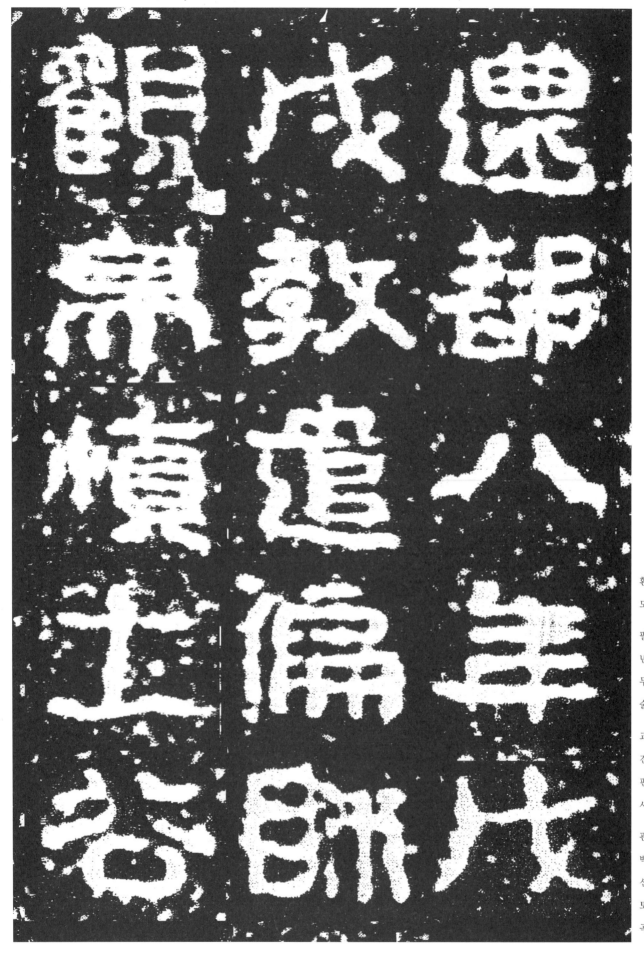

還都 八年戊戌 教遣偏師 觀帛愼土谷
환도 팔년무술 교견편사 관백신토곡

還都八年戊

成教遣偏師

觀帛順士谷

수도로 돌아왔다. 8년 무술에 편사(偏師)를 파견하여 백신토곡을 살피게 하여

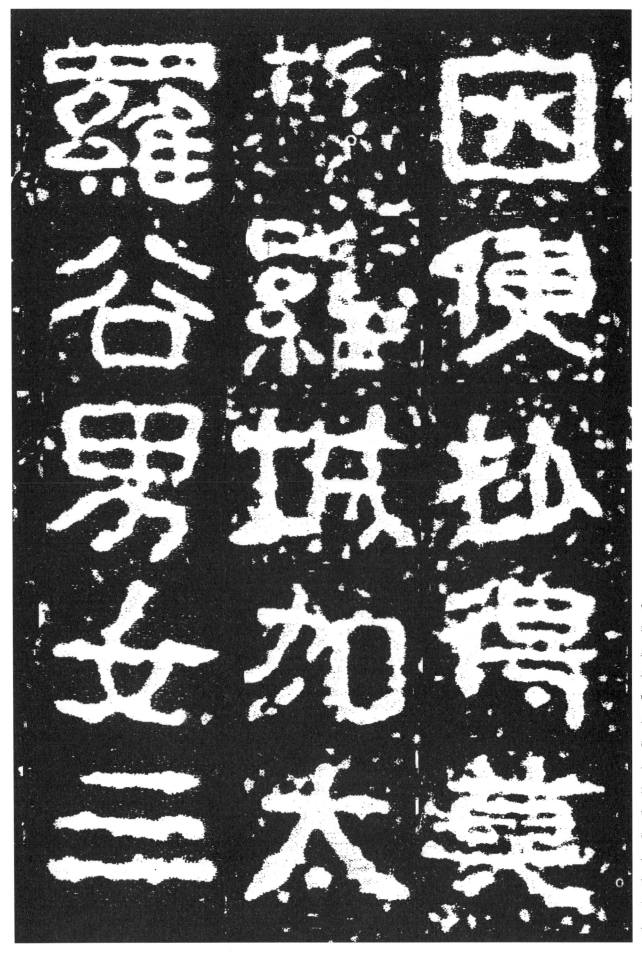

因便抄得莫新羅城加太羅谷男女三
인편초득막신라성가태라곡남녀삼

108

因便抄得眞

斯羅城加太

其羅谷男女三

罗

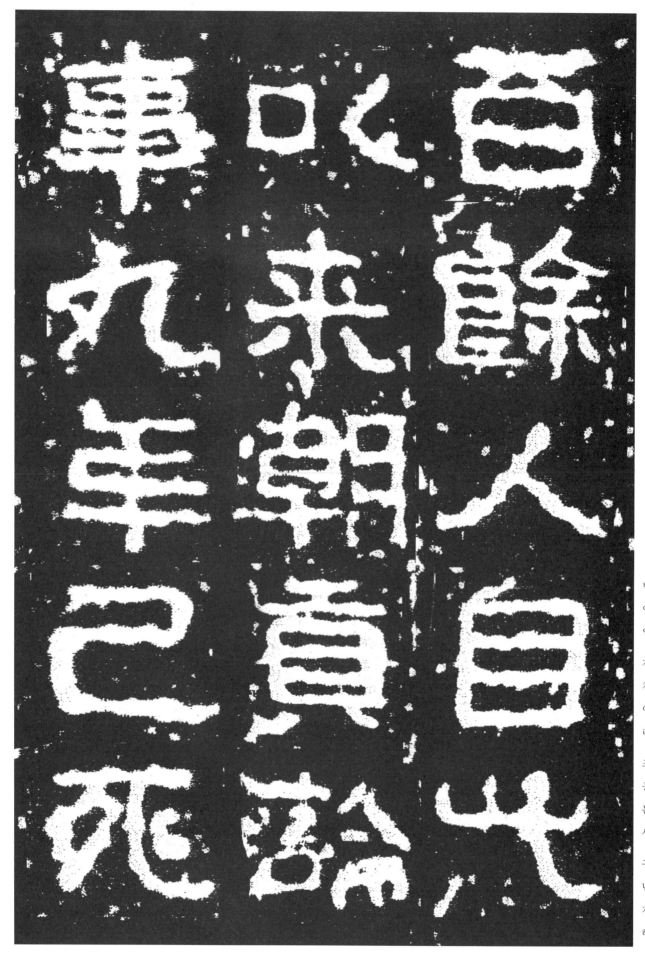

百餘人 自此以來 朝貢論事 九年己亥

백여인 자차이래 조공논사 구년기해

110

百餘人自此

叺来朝貢論

事九年己死

약탈하였다. 이 사건이 있은 이래로 조공으로 섬기는 논의가 있었었는데, 9년 기해(己亥)에

111

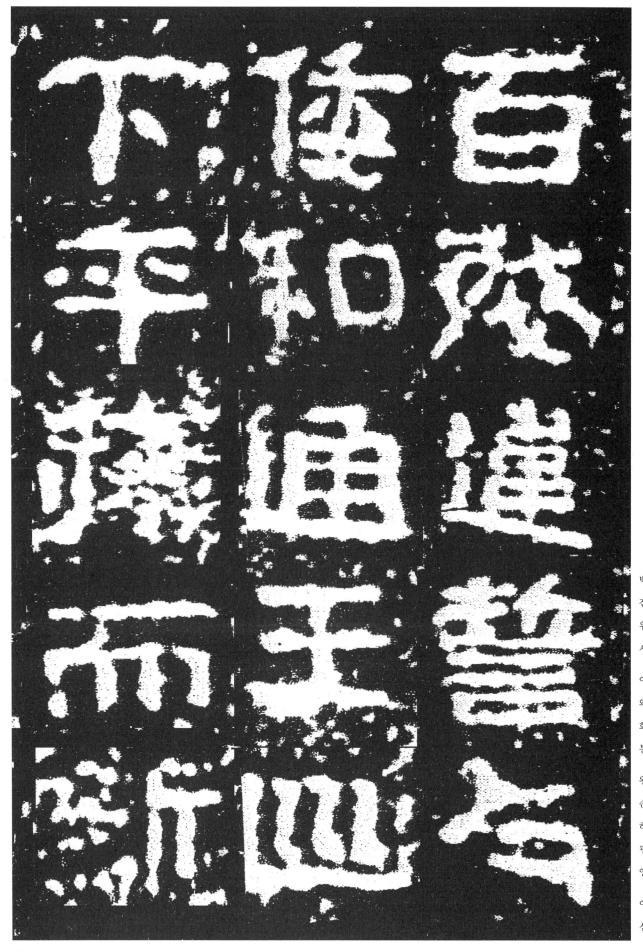

百殘違誓 與倭和通 王巡下平穰 而新

백잔위서 여왜화통 왕순하평양 이신

112

百
殘
違
誓
俞

倭
和
通
王
巡

下
平
穰
而
新

백잔이 맹세를 어기고 왜로 더불어 화통(和通)하니, 왕이 평양으로 순행하여 내려갔고, 그리고 신라가

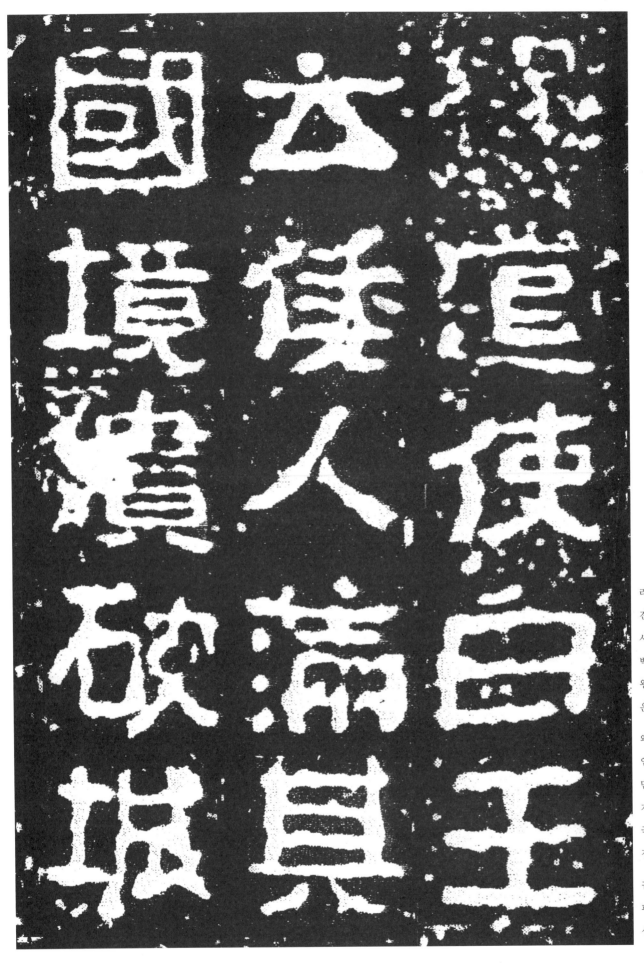

羅遣使白王云 倭人滿其國境 潰破城

라 견 사 백 왕 운 왜 인 만 기 국 경 궤 파 성

114

羅　六　國

遣　倭　境

使　人　潰

白　滿　破

王　其　城

사신을 파견하여 왕께 고하여 말하기를, "왜인이 그 국경에 가득하여 성지(城池)를 궤파(潰破)하여

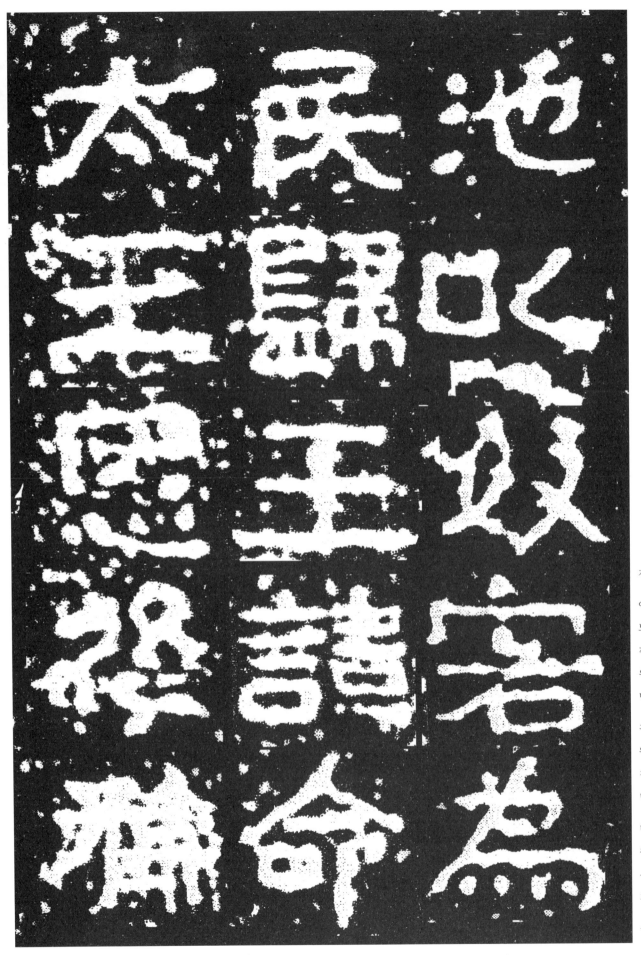

池 以奴客爲民 歸王請命 太王恩慈 矜
지 이노객위민 귀왕청명 태왕은자 긍

116

池吅奴客為
民歸王請命
太王恩慈矜

노객(奴客)을 신민으로 삼으려고 하니, 왕께서 돌아와 달라고 청명(請命)하였다." 이에 태왕은 은혜롭고 자애하여

117

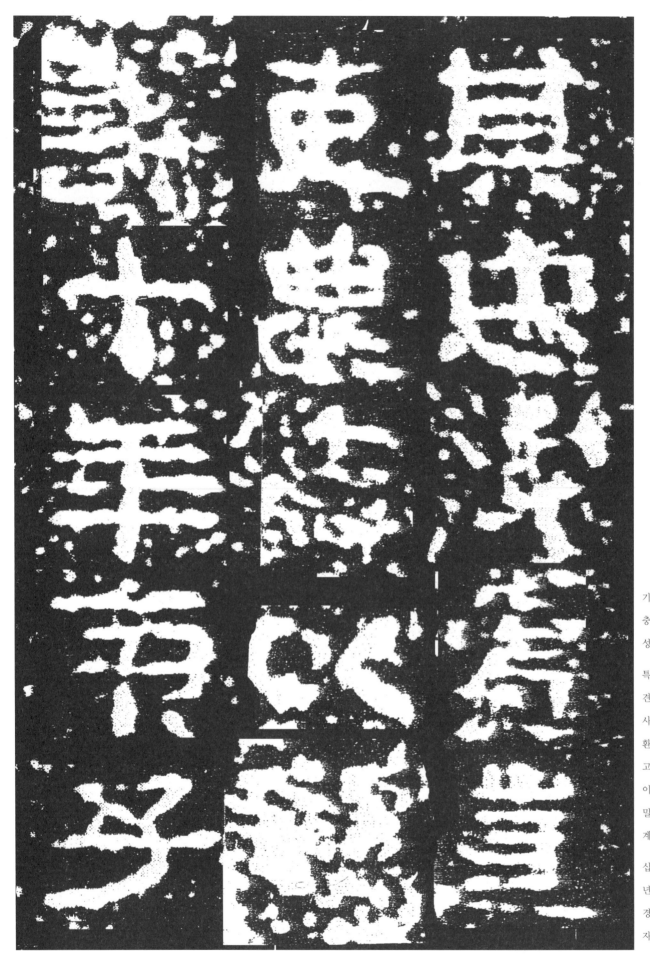

其忠誠 特遣使還告以密計 十年庚子

118

其忠誠特遣

使還告以密

計十年庚子

119

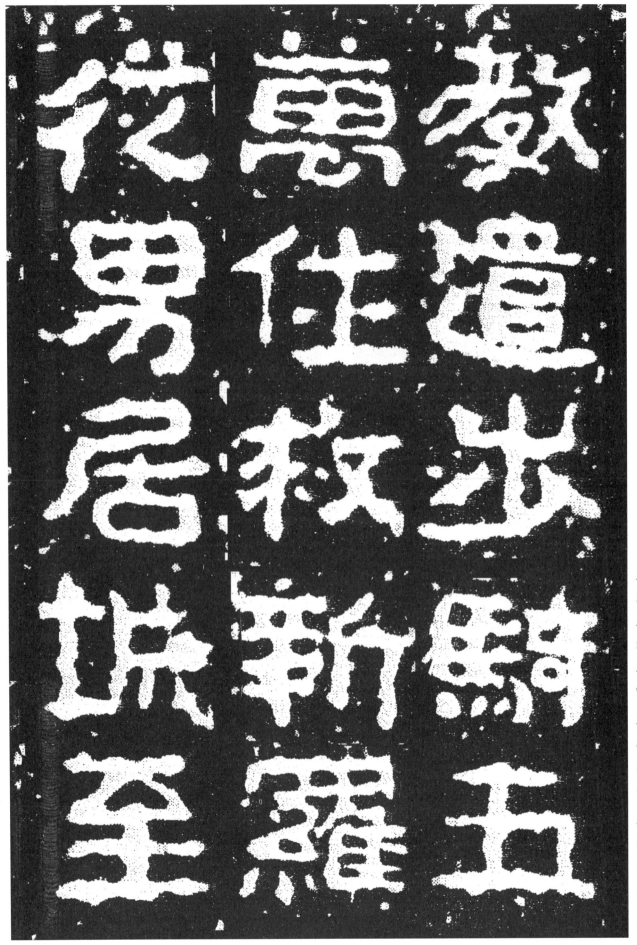

教遣步騎五萬 往救新羅 從男居城 至

교견보기오만 왕구신라 종남거성 지

120

教
道
步
騎
五

萬
住
救
新
羅

從
男
居
城
至

보병과 기병 5만을 파견하여 신라를 구원하였다. 남거성(男居城)을 따라서

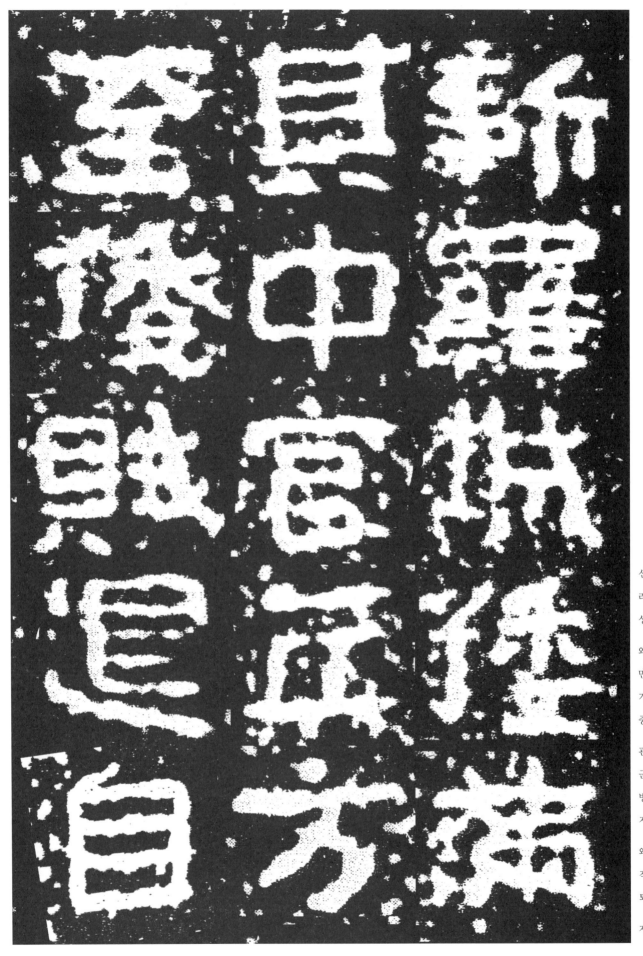

新羅城 倭滿其中 官軍方至 倭賊退 自
신라성 왜만기중 관군방지 왜적퇴자

新羅城倭滿其中官軍方至倭賊退自

신라성에 이르니, 왜(倭)가 그 가운데 가득하였는데, 관군이 이르자 왜적이 물러갔다.

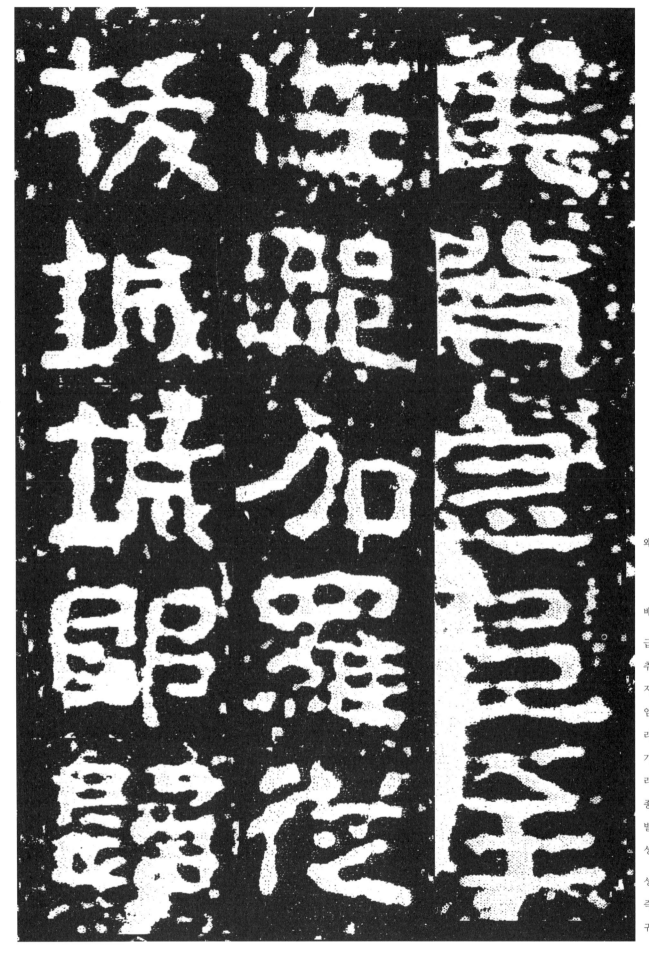

□□□□□倭□□背 急追至任那加羅從拔城 城卽歸

왜　　　　배　급추지임라가라종발성 성즉귀

124

倭 任 拔
背 舡 城
急 加 城
追 羅 郎
至 從 显
　 之 歸

□□□□□□□□ 급히 뒤쫓아서 임라가라(任那加羅)에 이르러 발성(拔城)까지 쫓으니, 성(城)이 곧 돌아와서 굴복하였다.

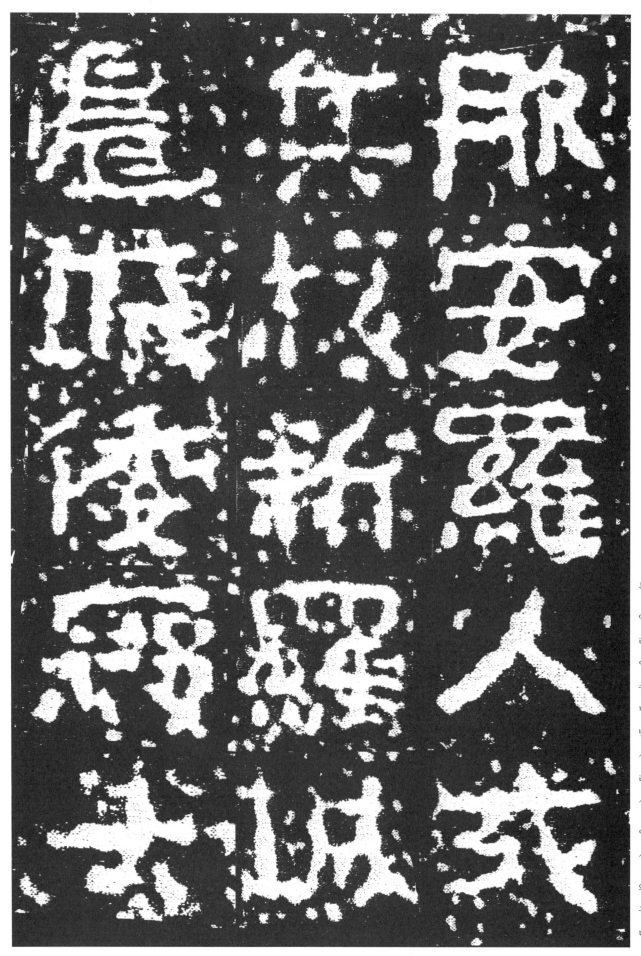

服 安羅人戍兵拔新羅城 鹽城 倭寇大

服 安 羅 人 戎

兵 援 新 羅 城

虐 城 倭 寇 大

안라인 수병(戌兵)으로 신라성과 □성을 공략하니 왜구(倭寇)가 크게

127

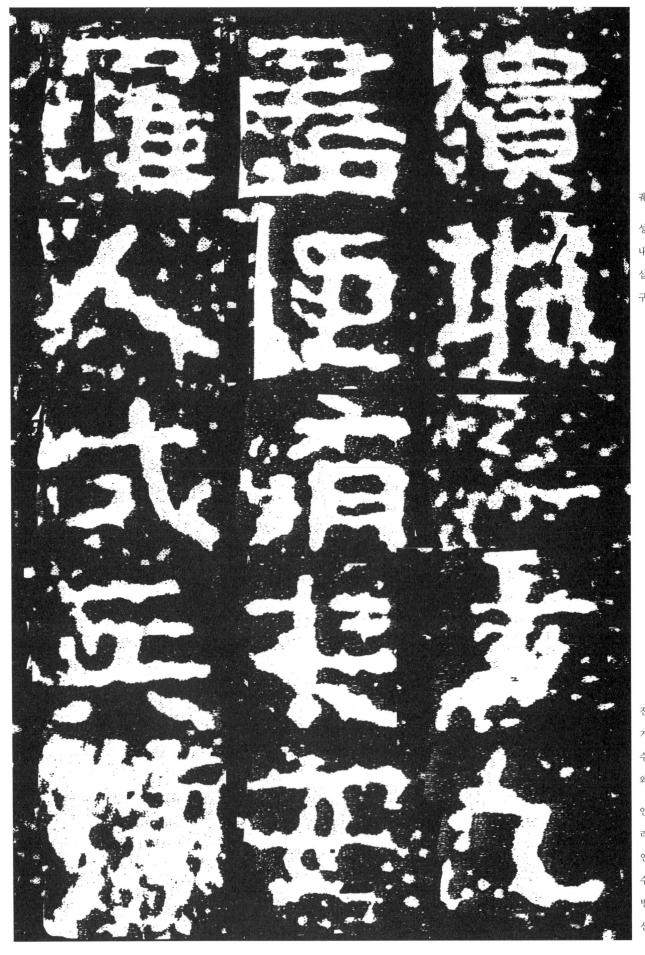

潰　城内十九□□□□□□□□□□□□□□□□□□□□□□□□盡拒隨倭　安羅人戍兵新
궤　성내십구　　　　　　　　　　　　　　　　　　　　　　　　진거수왜　안라인수병신

潰　盡　羅
城　拒　人
內　隨　戎
十　倭　兵
九　安　新

무너졌다. 內十九□□□□□□□□□□□□□盡□□□ 안라인 수병(戍兵)이 새로

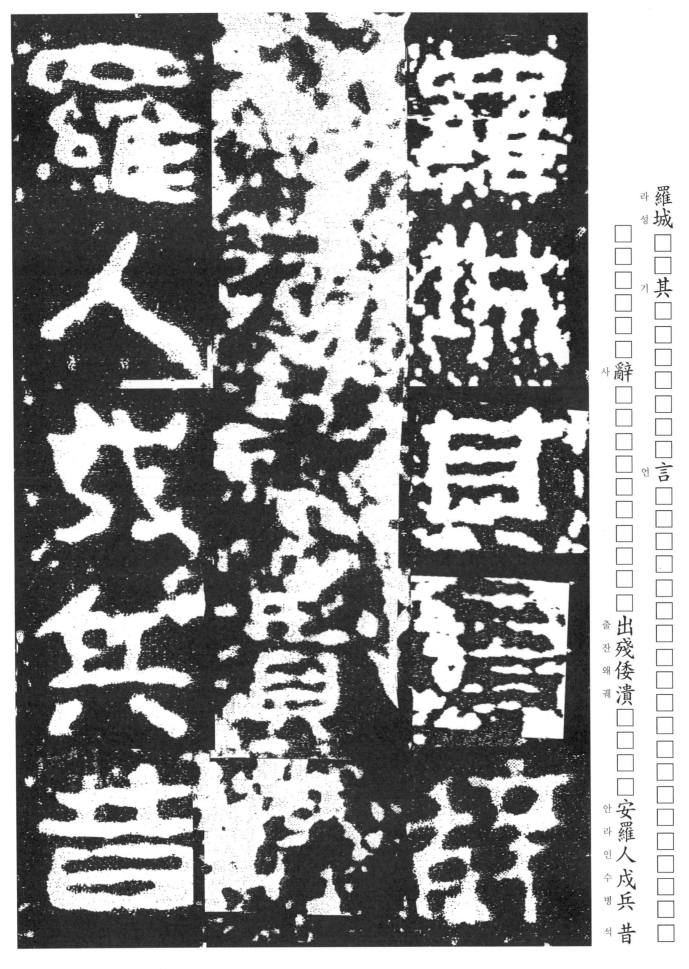

羅城 라성
□其 기
□□□言 언
□□□□□
□□□辭 사
□□□□□
□□□□□
□□□□□
□□□□□
□□□□□
□□□□□
□□□□□出殘倭潰 출잔왜궤
□□□□□
□□□安羅人戌兵昔 안라인수병석

羅　出　羅

城　殘　人

其　倭　戎

言　潰　兵

辭　安　昔

羅城□□其□□□□言□□□□□□□□□□□□□□□出殘倭潰□□□

辭□□□□□□□□□□□□□□□□□□□□□□□□ 안라인 수병(戍兵), 옛적에

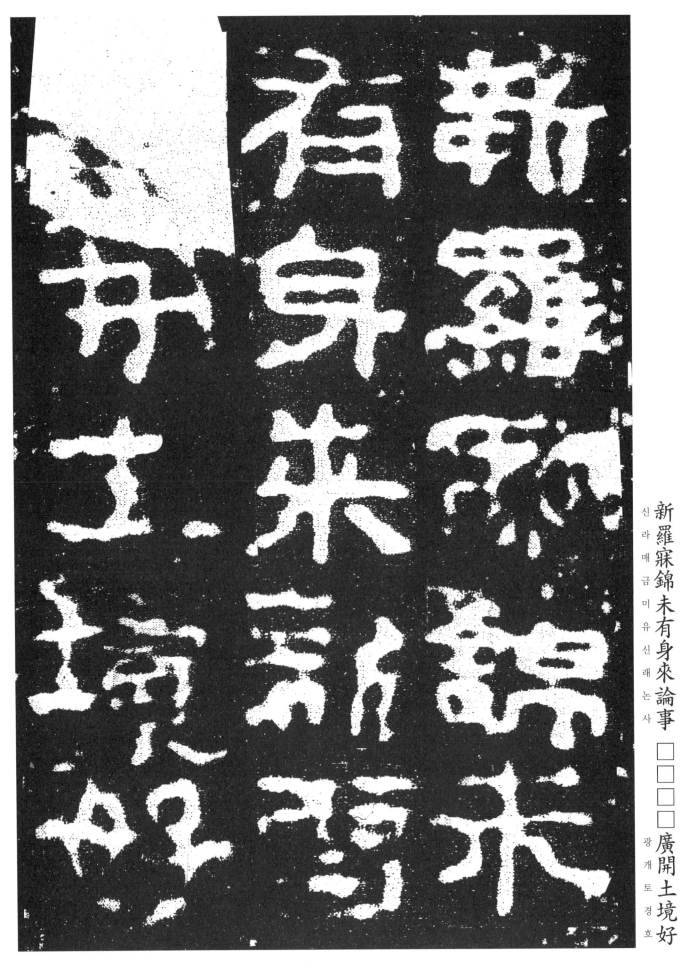

新羅寐錦 未有身來論事

□□□□廣開土境好

132

廣　有　新
用　身　羅
土　来　寐
境　論　錦
好　事　未

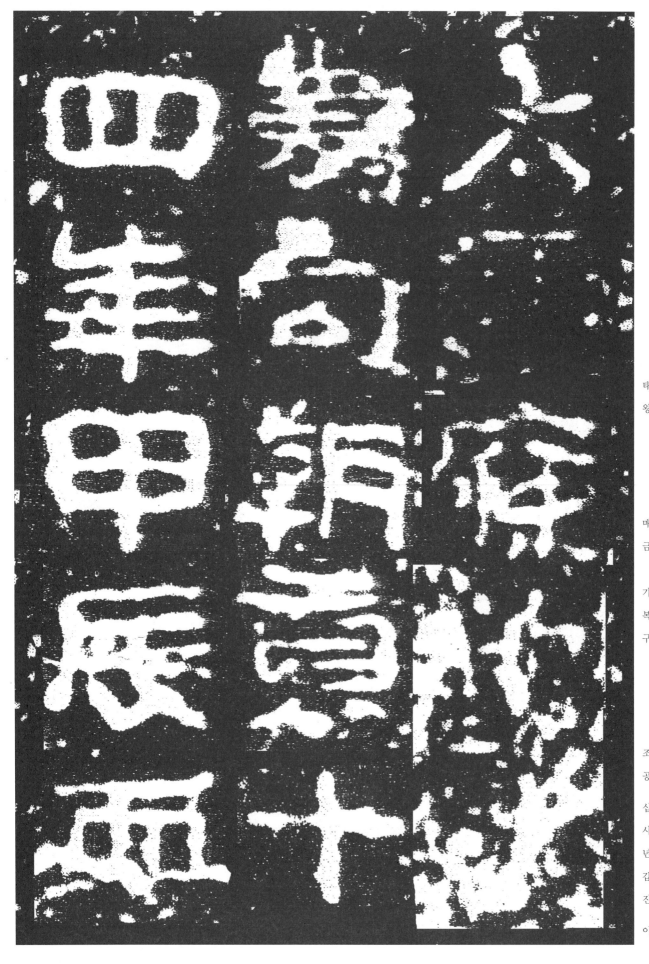

太王□□□寐錦□家僕勾□□□□朝貢 十四年甲辰 而

태왕
매금
가복구
조공
십사년갑진
이

太王寷錦家

僕句朝貢十

四年甲辰而

□□□ 매금에게 □복구□□□ 조공을 □하게 하였다. 14년 갑진년이

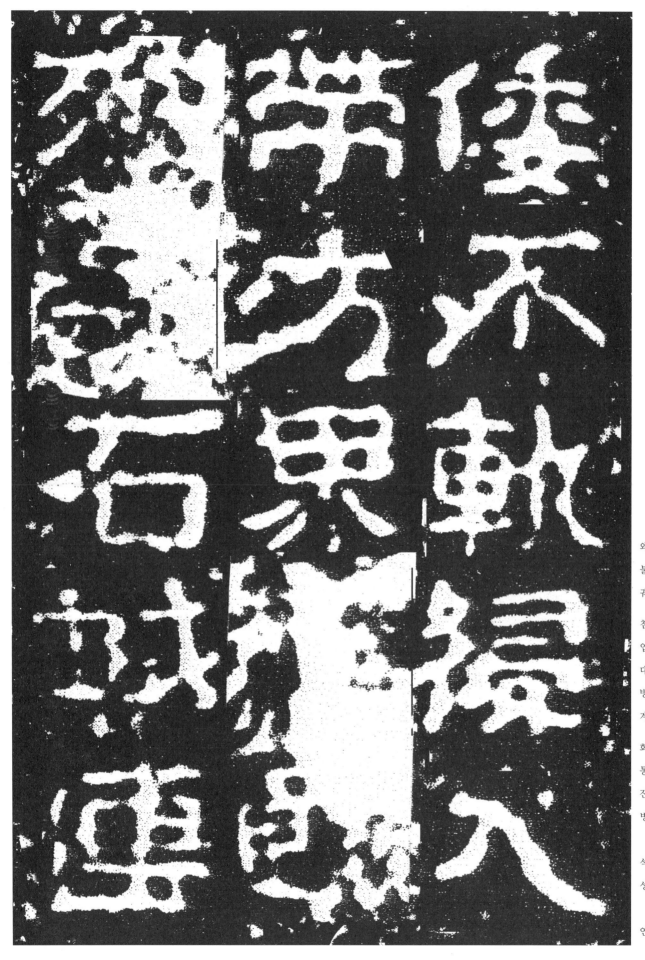

倭不軌 侵入帶方界 和通殘兵□石城□連
왜불궤 침입대방계 화통잔병 석성 연

倭不軌侵入

帶方界和通

殘兵石城連

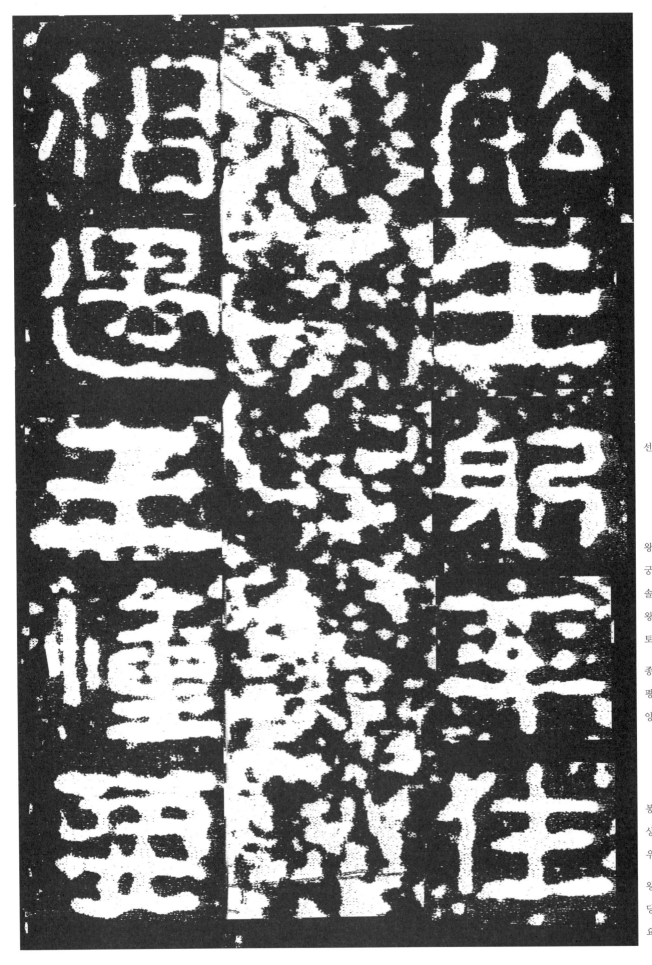

船□□□ 王躬率往討 從平穰□□□鋒相遇 王幢要
선　　　　　왕궁솔왕토　종평양　　　봉상우　왕당요

138

船

王

躬

率

往

討

從

平

穰

鋒

相

遇

王

幢

要

船□□□ 왕이 몸소 인솔하고 내려가서 평양을 좇아서 예봉을 □□□하니 서로 만났다. 왕의 군사가 요소를 공격하니

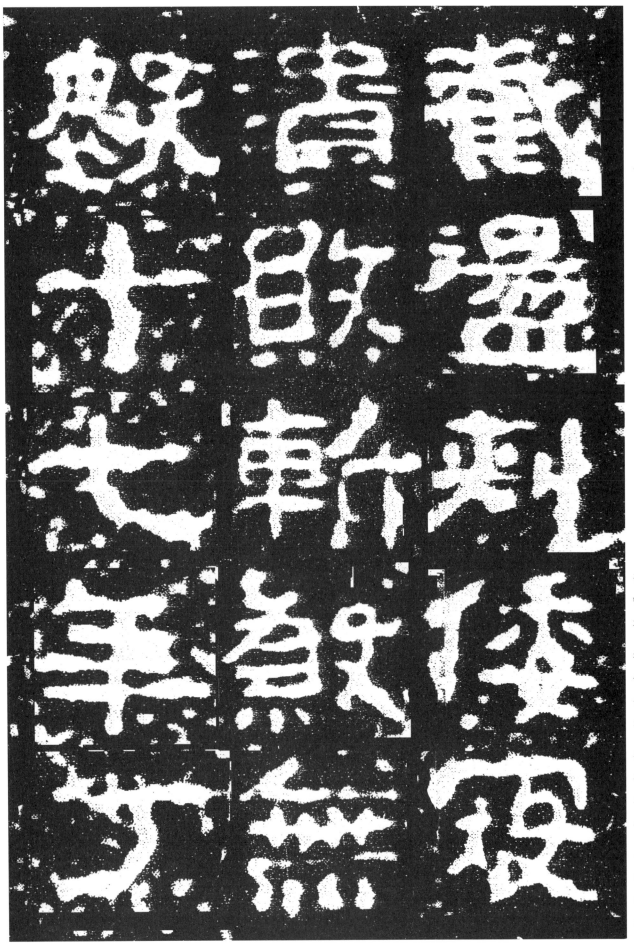

截盪刺 倭寇潰敗 斬煞無數 十七年丁
절탕자 왜구궤패 참살무수 십칠년정

140

截盪刾倭寇
潰敗斬殺無
毅又十七年丁

왜구가 무너져서 패했고 참살한 자가 수도 없었다. 17년 정미에

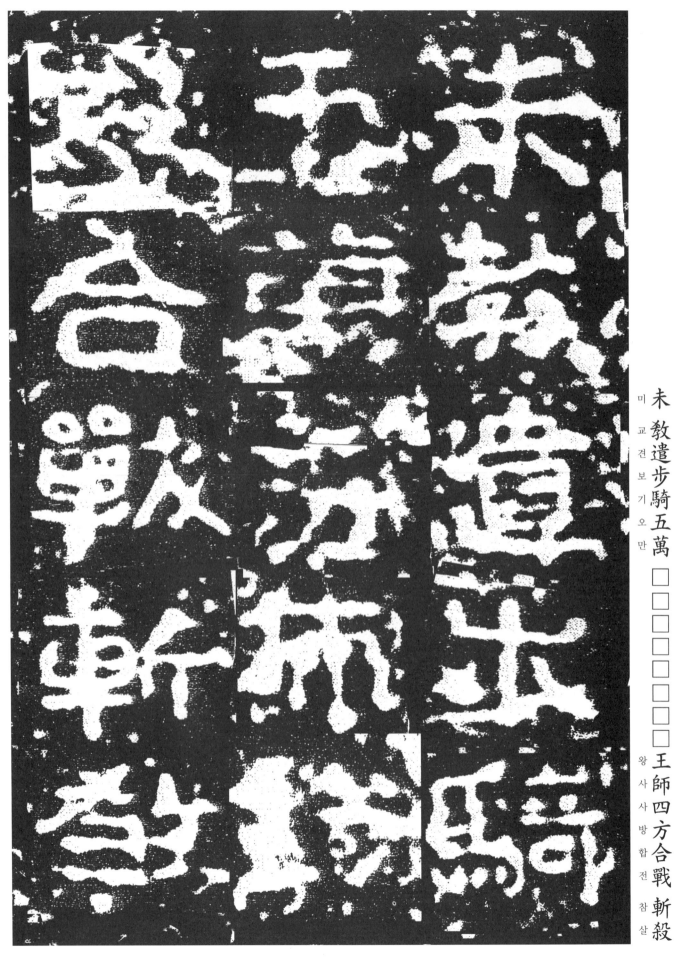

未教遣步騎五萬
미 교 견 보 기 오 만
□□□□
□□□□
□□□□□王師四方合戰 斬殺
왕 사 사 방 합 전 참 살

142

未教遺步騎　五萬王師四　方合戰斬教

보병과 기병 5만을 파견하여 □□□□□□王師四方하고 전쟁을 하여 참살하여

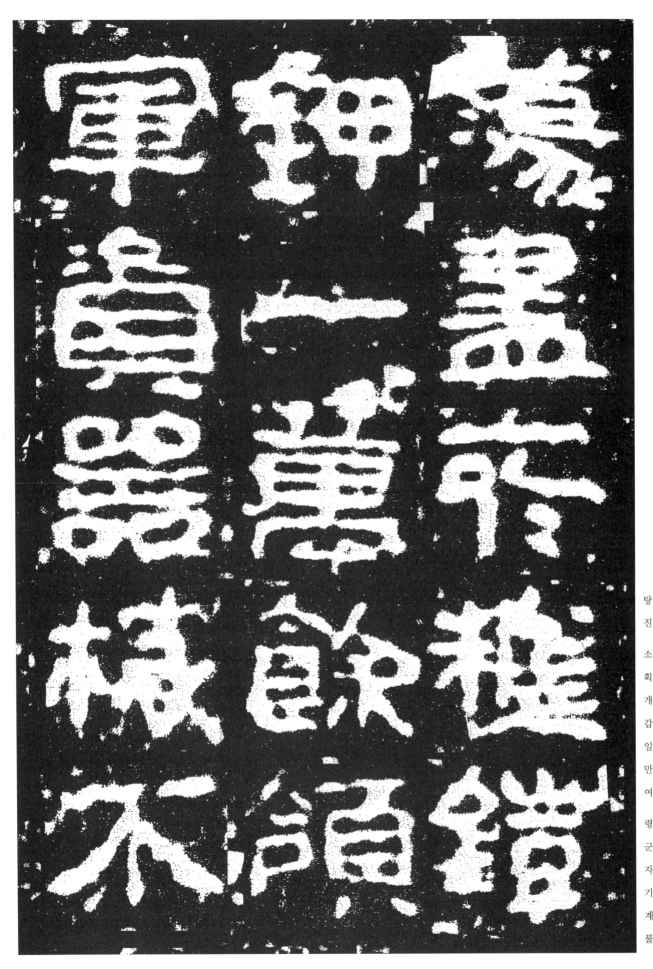

蕩盡 所獲鎧鉀一萬餘 領軍資器械不

탕진 소획개갑일만여 령군자기계불

144

蕩盡　鉀　軍
盡　一　資
於　萬　器
獲　飮　械
鎧　領　不

싹 쓸어버렸고, 노획한 갑옷이 1만여 개였고 군장비는 셀 수가 없었다.

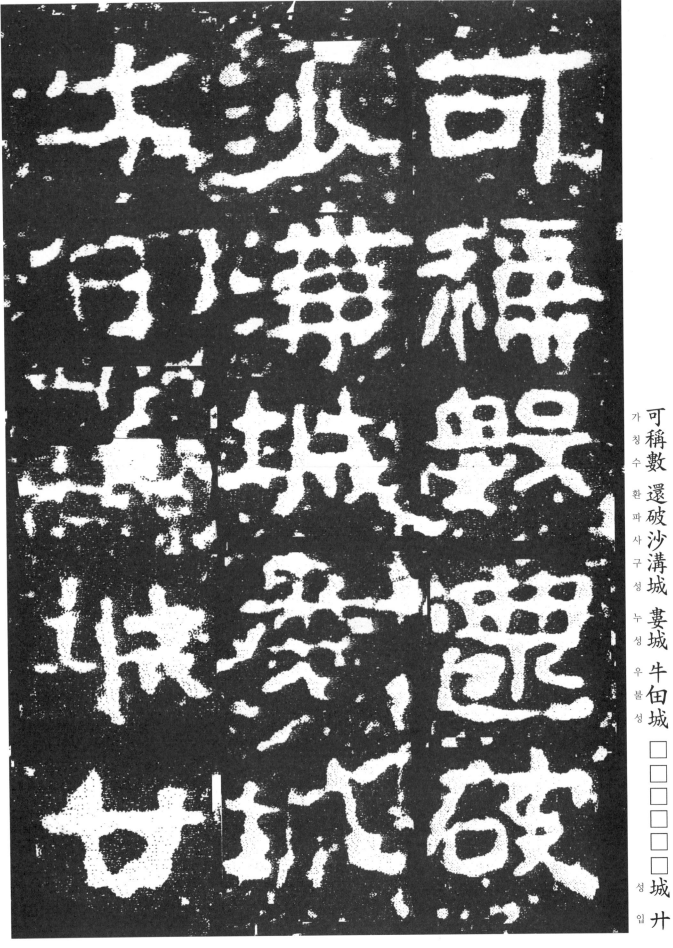

可稱數 還破沙溝城 婁城 牛由城
□□□□□城 廾

牛 沙 可

由 溝 稱

城 城 毇

城 娄 轗

廿 城 破

다시 사구성, 누성, 우불성, □□□□성을 깨뜨렸다.

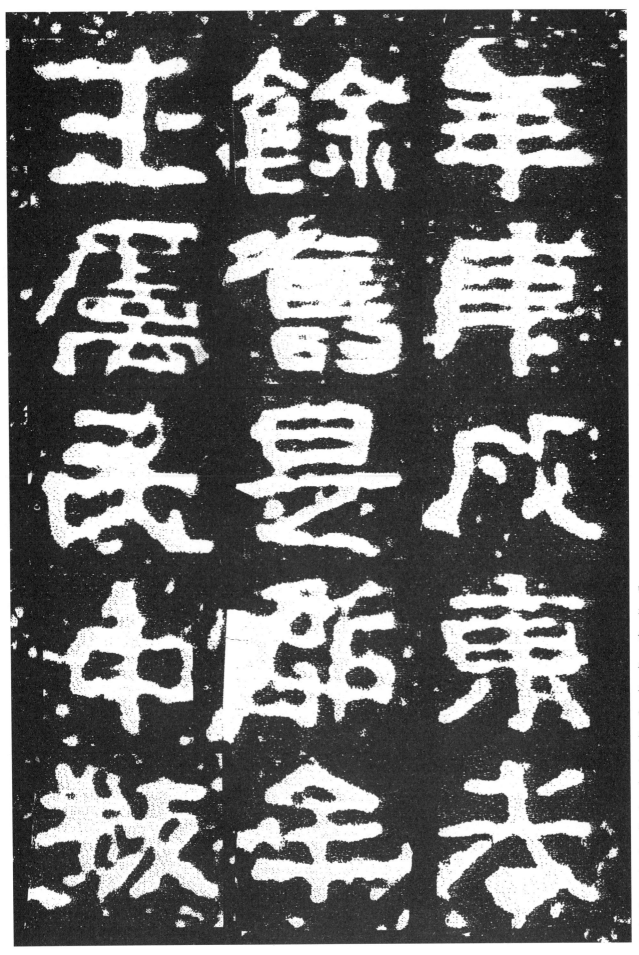

年庚戌 東夫餘舊是鄒牟王屬民 中叛
년경술 동부여구시추모왕속민 중반

年庚戌東夫

餘舊是鄒牟

王屬民中叛

20년 경술이다. 동부여는 옛적에 추모왕의 속민(屬民)이었는데, 중간에 배반하여

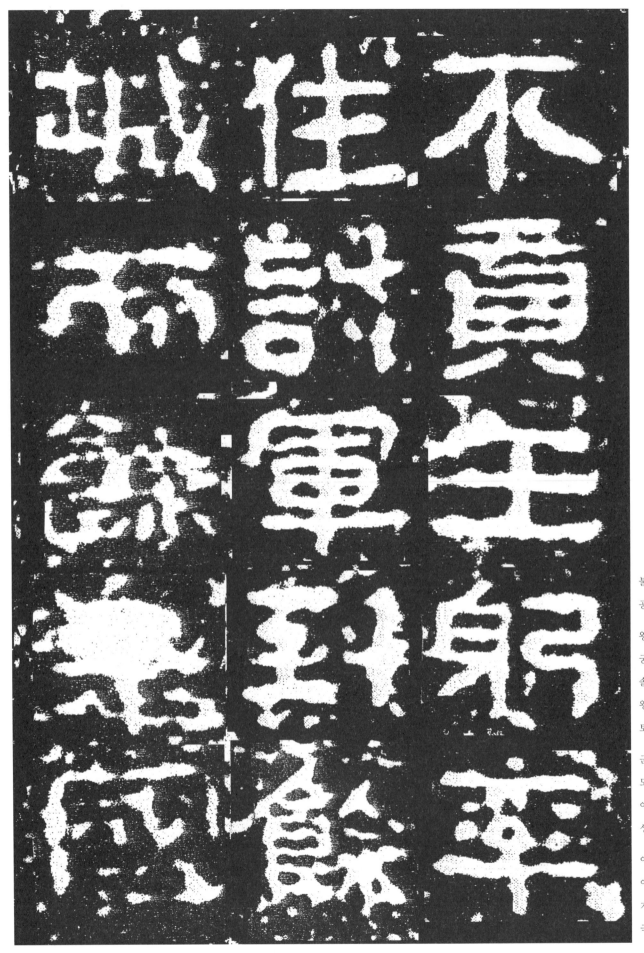

不貢 王躬率往討 軍到餘城 而餘舉國

150

不貢王躬率

往討軍到餘

城而餘舉國

조공하지 않았다. 왕이 몸소 군대를 인솔하고 가서 쳤으니, 군대가 여성에 이르자 나머지 온 나라가

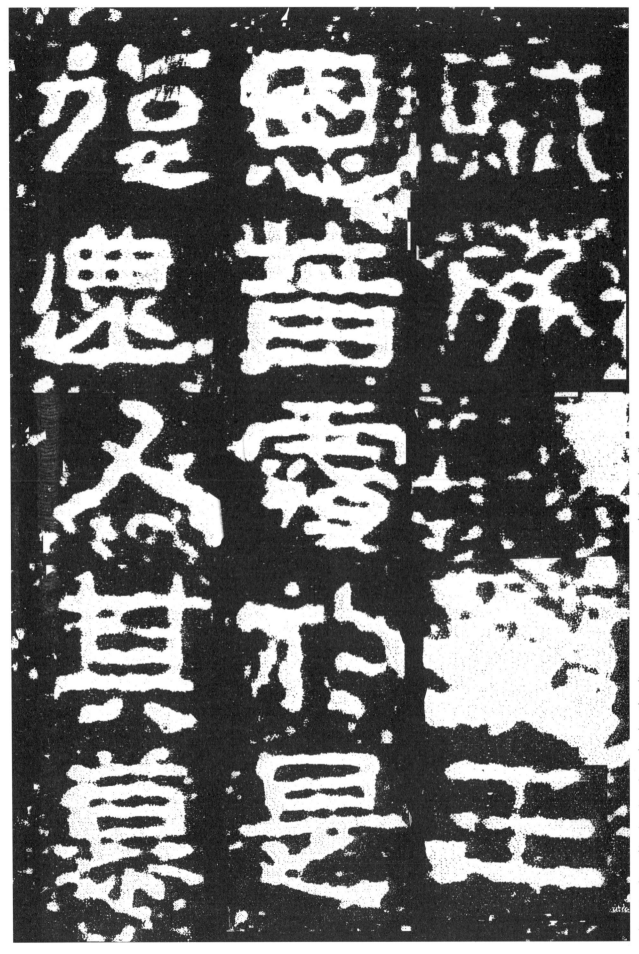

駭服獻出□□□□□□□□王恩普覆 於是旋還 又其慕

해복헌출 왕은보복 어시선환 우기모

152

駭服戴出王

因恩普覆於是

復遝又其慕

놀라서 굴복하였고 □□□□하고, 왕의 은혜가 널리 시행되었다. 이에 돌아왔으며, 또한 사모하고

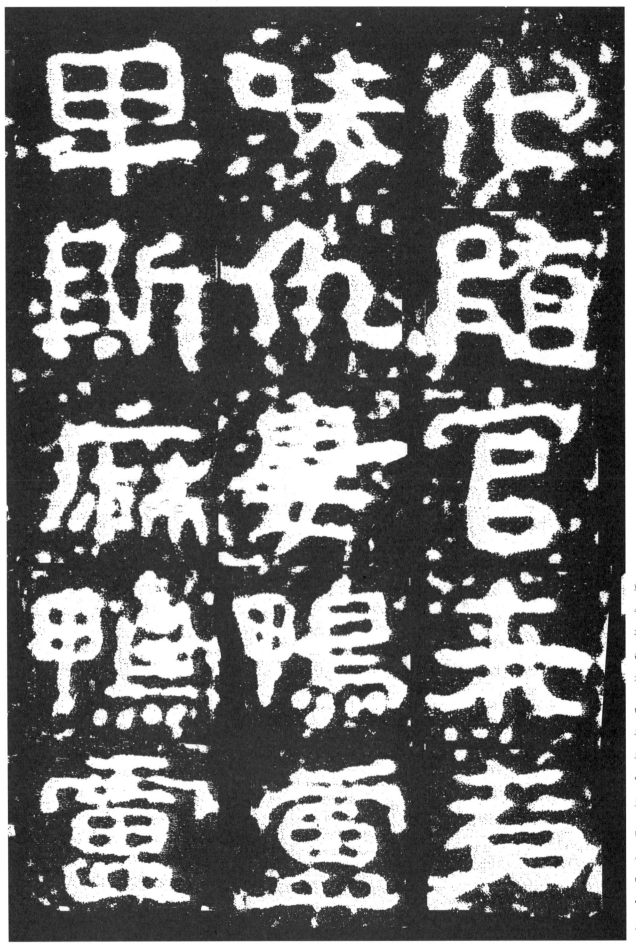

化隨官來者 味仇妻鴨盧 卑斯麻鴨盧

화수관래자 미구루압로 비사마압로

154

化
隨
官
來
者

味
仇
婁
鴨
盧

早
斯
麻
甲
盧

교화되어 관리를 따라온 자가 있으니, 미구루압로, 비사마압로,

155

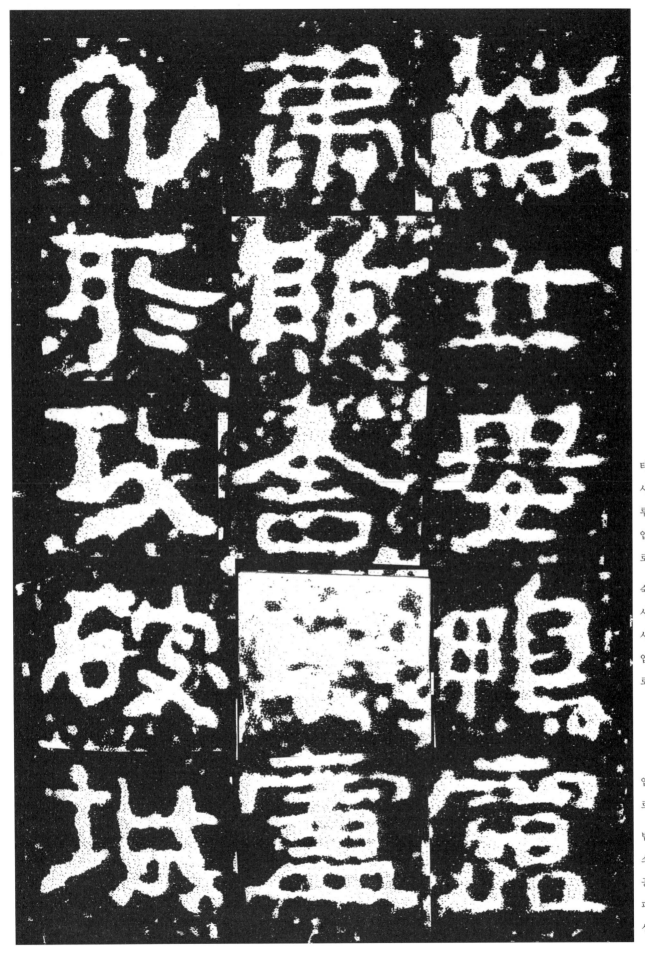

椯社婁鴨盧 肅社舍鴨盧
타 사 루 압 로   숙 사 사 압 로

□□□鴨盧 凡所攻破城
          압 로 범 소 공 파 성

156

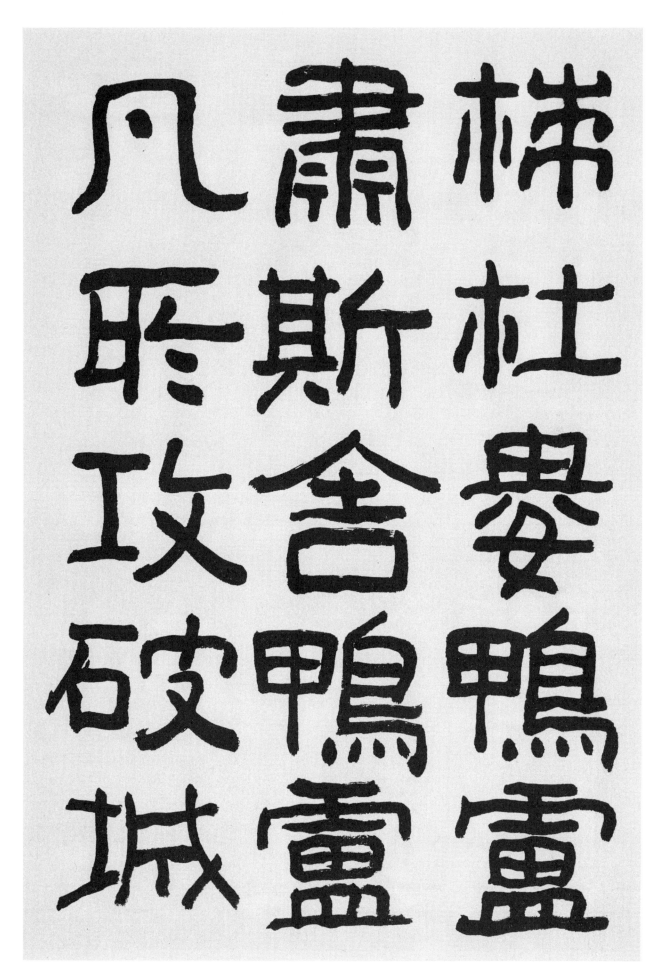

타사루압로,
숙사사사압로,
□□□압로이다. 대체로

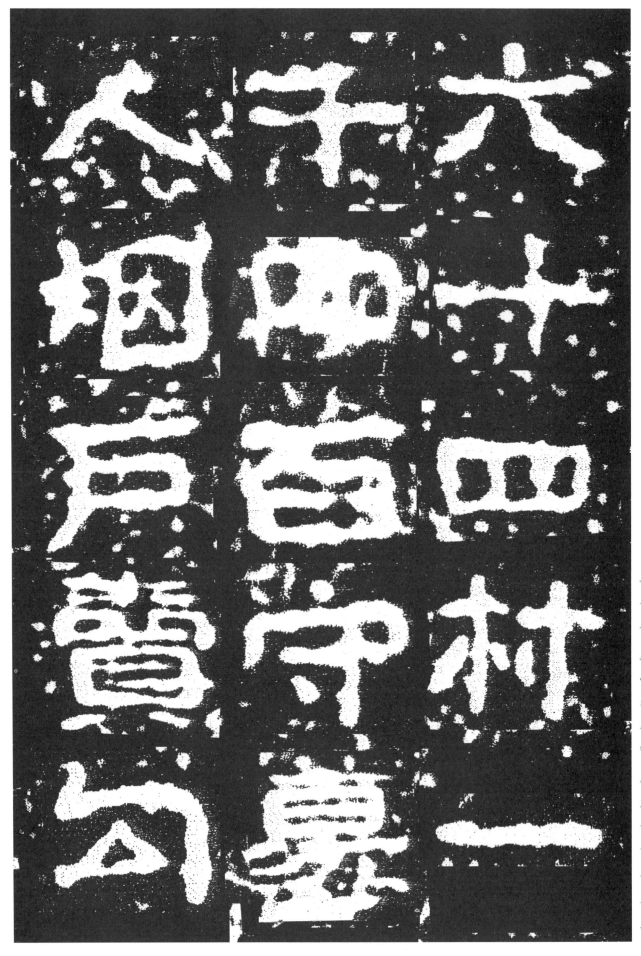

六十四 村一千四百 守墓人煙戶 賣句

육십사 촌일천사백 수묘인연호 매구

六十四村一
千四百守墓
人烟戸賣句

64개의 성과 1,400개의 마을을 공격하여 깨뜨렸다. 수묘인연호(守墓人煙戸) 매구여

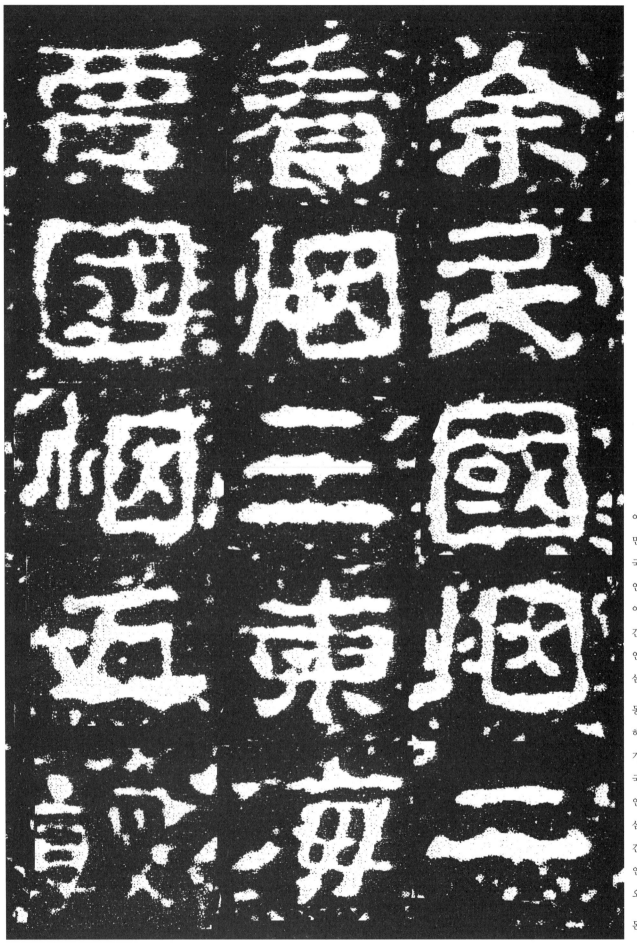

余民國烟二看烟三 東海賈國烟三看烟五 敦
여민국연이간연삼 동해가국연삼간연오 돈

余民國烟二

看烟三東海

賈國烟五穀

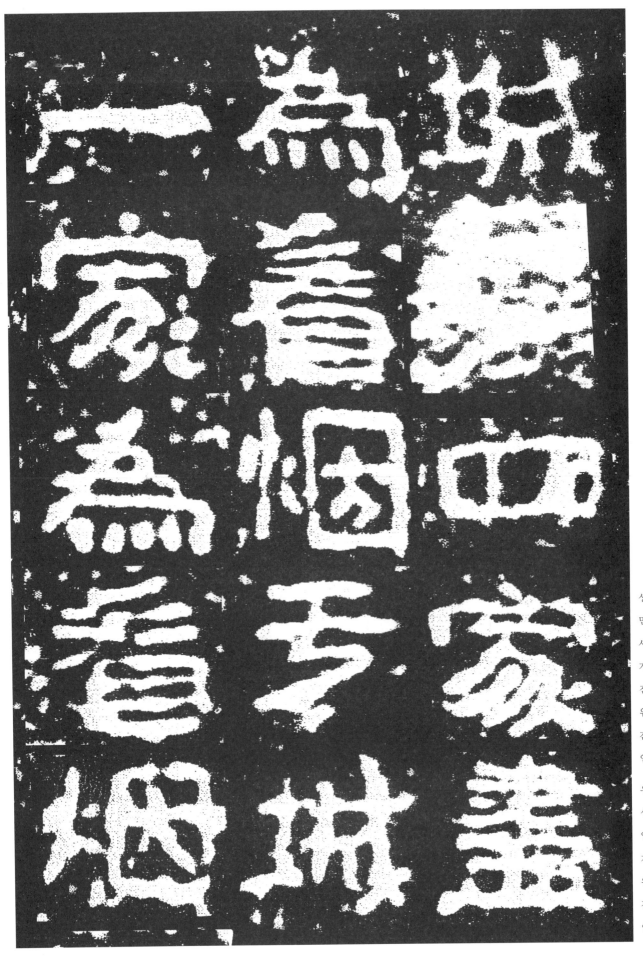

城民四家盡爲看烟 于城 一家爲看烟
성민사가진위간연 우성일가위간연

城民四家畫

為看烟因亏城

一家為看烟

도성의 백성 4집은 모두 간연을 삼았고, 우성 1집은 간연을 삼았으며,

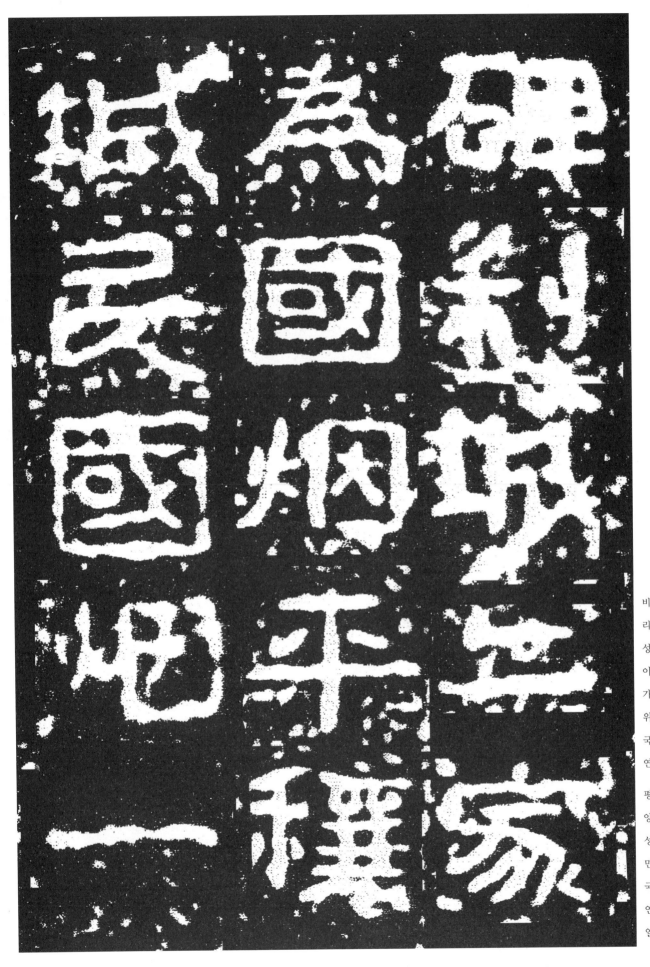

碑利城二家爲國烟 平穰城民國烟一
비리성이가위국연 평양성민국연일

城 為 碑
民 國 利
國 烟 城
烟 平 二
一 穰 家

비리성 2집은 국연을 삼았고, 평양성 백성은 국연 1,

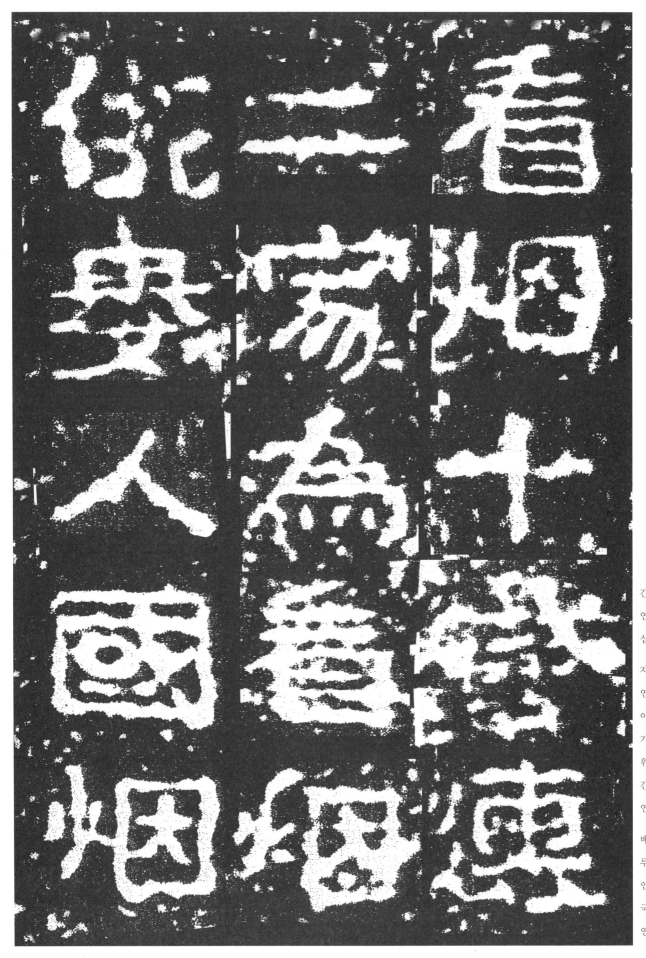

看烟十 訾連二家爲看烟 俳婁人國烟

간 연 십 자 연 이 가 위 간 연 배 루 인 국 연

166

看烟十也連

二家爲看烟

俳壼人國烟

간연 10이고 자련 2집은 간연을 삼았으며, 배루인은 국연 1,

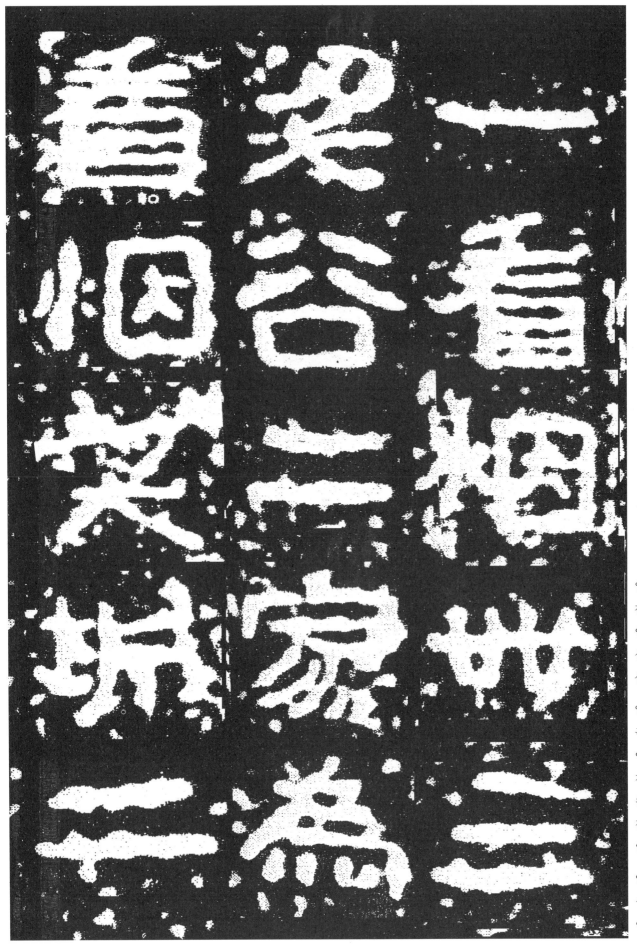

一看烟卅三　梁谷二　家爲看烟　梁城二

一 看 烟 世 三

梁 谷 二 家 為

看 烟 梁 城 二

169

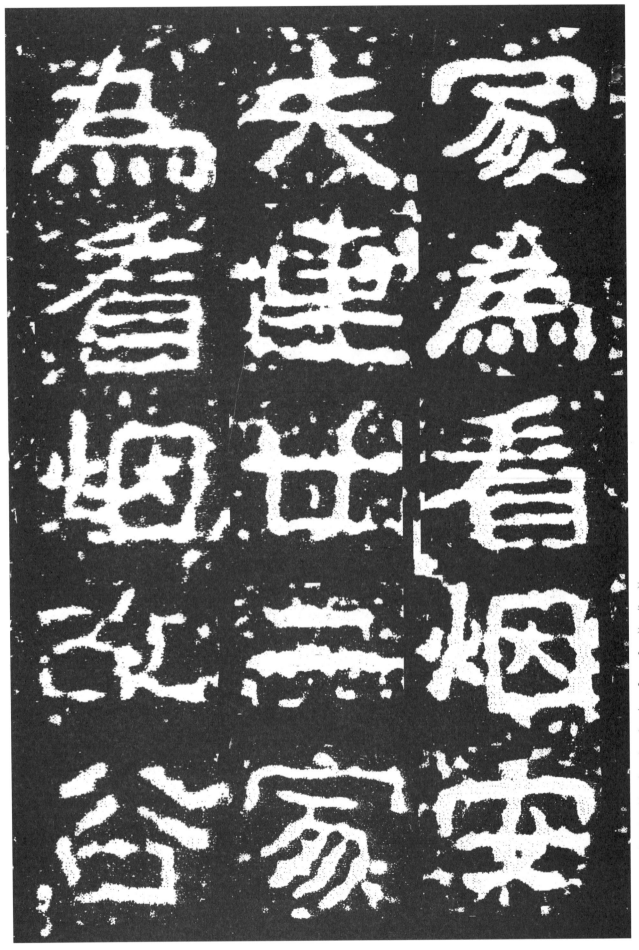

家爲看烟 安夫連廿二家爲看烟 改谷
가위간연 안부연입이가위간연 개곡

170

為
看
烟

夫
連
廿
二

家
為
看
烟
安

改
台

二
家

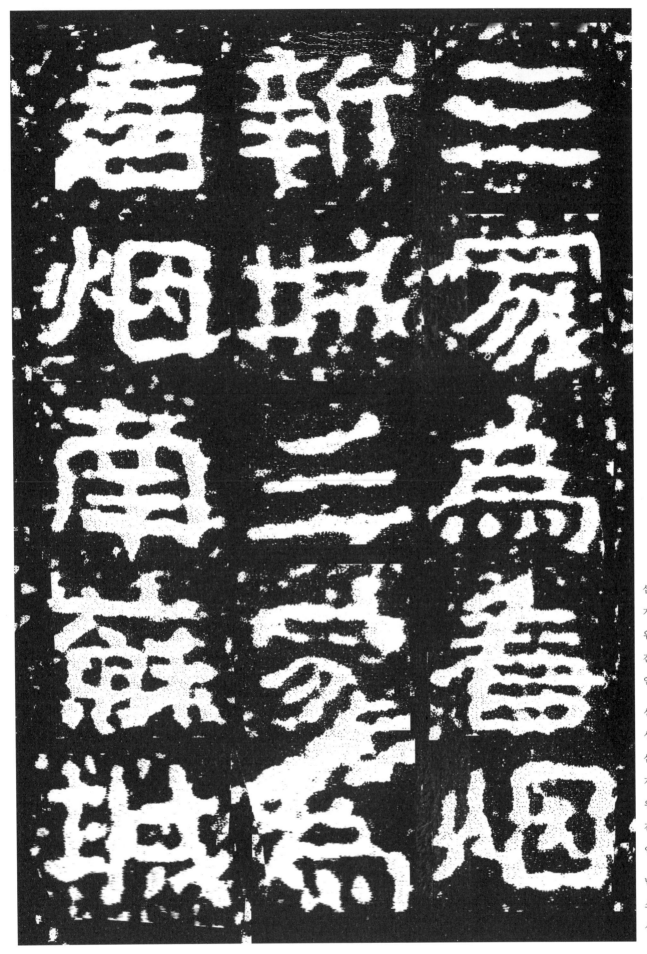

三家爲看烟 新城三家爲看烟 南蘇城
삼가위간연 신성삼가위간연 남소성

172

二家為看烟

新城二家為

看烟南蘇城

3집은 간연을 삼았으며, 신성 3집은 간연을 삼았고, 남소성

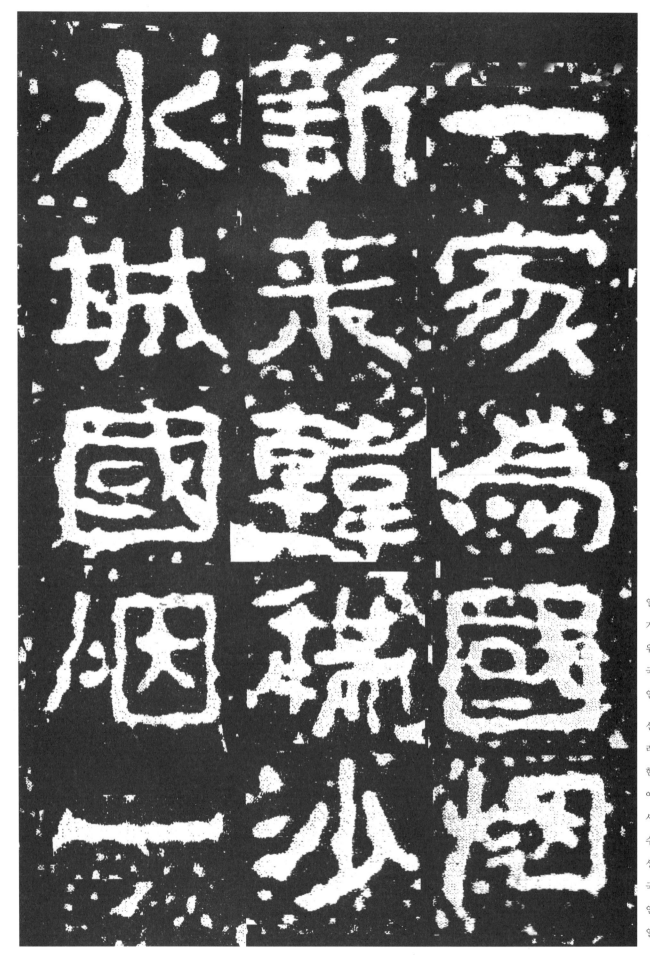

一家爲國烟　新來韓穢沙水城國烟一

일가위국연 신래한예사수성국연일

174

水 新 一
城 来 家
國 韓 爲
烟 穢 國
一 沙 烟

175

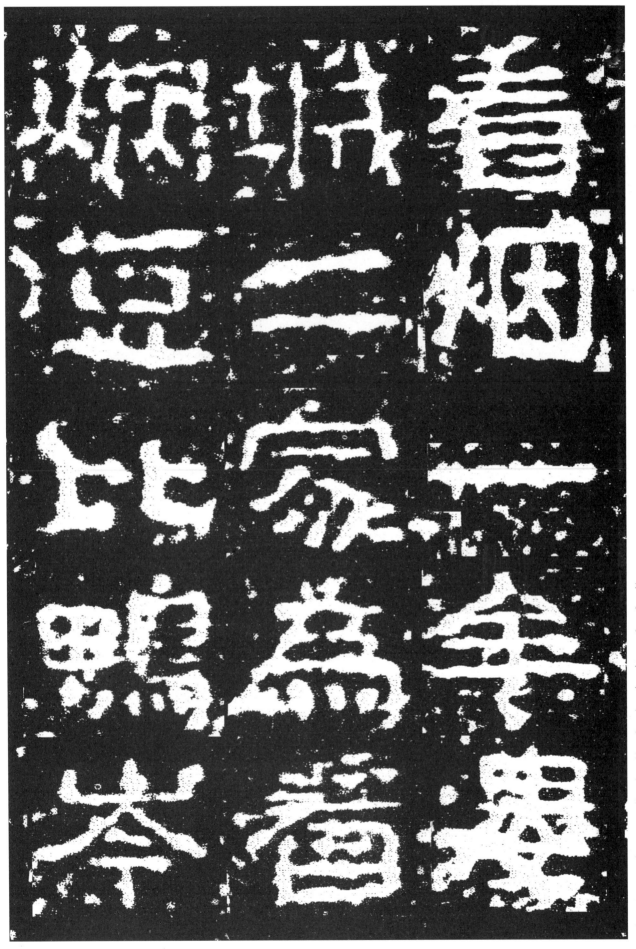

看烟一牟婁城二家爲看烟 豆比鴨岑

간연일 모루성이가위간연 두비압잠

176

看城烟

因二烟

豆一

比家羊

甲為畢

鴨看

本

간연 1, 모루성 2 집은 간연을 삼았고, 두비압잠한

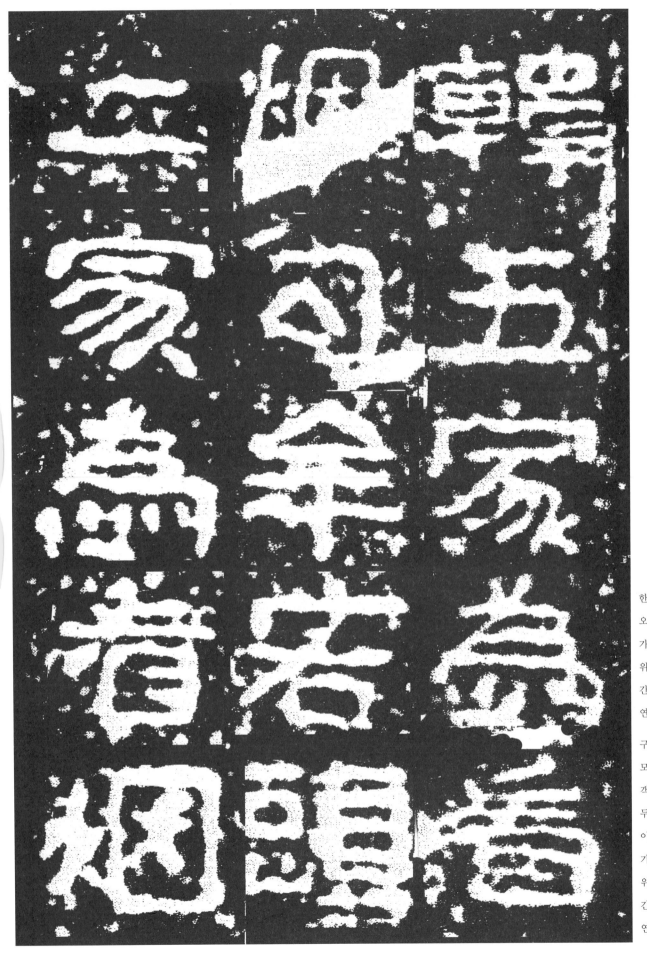

韓五家爲看烟　句牟客頭二家爲看烟
한오가위간연　구모객두이가위간연

178

韓五家爲看烟句牟客頭二家爲看烟

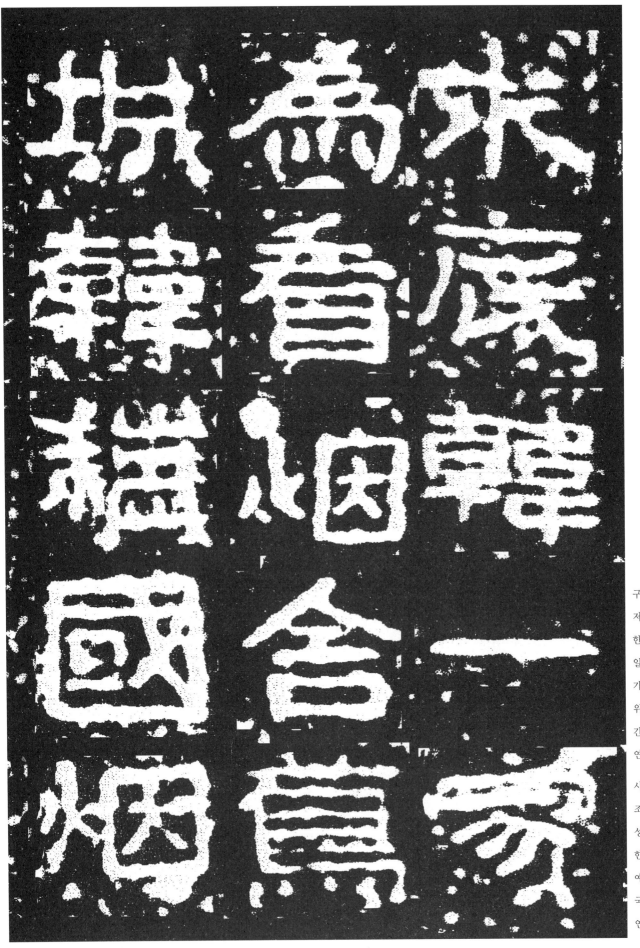

求底韓一家爲看烟 舍蔦城韓穢國烟

求底韓一家

為看烟舍焉

城韓穢國烟

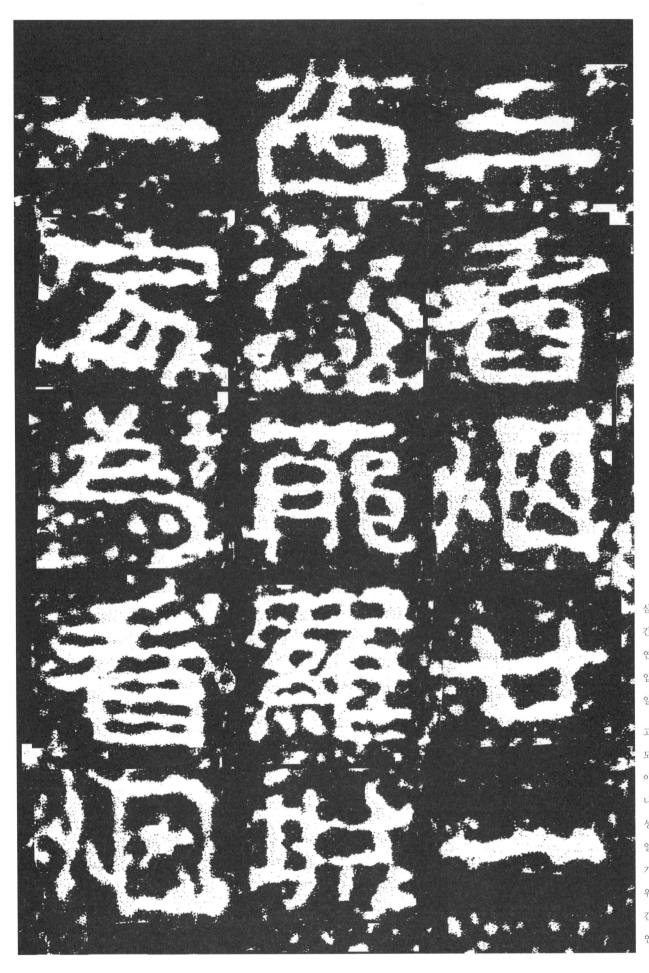

三看烟廿一 古模耶羅城 一家爲看烟
삼 간 연 입 일 　 고 모 야 나 성 일 　 가 위 간 연

三看烟廿一
古模那羅城
一家為看烟

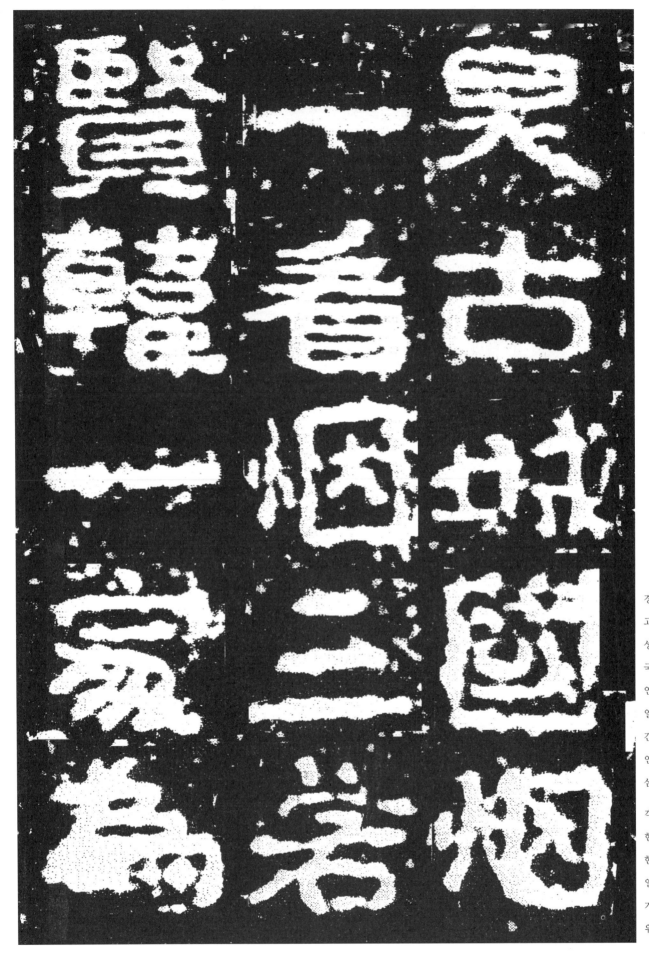

灵古城國烟一看烟三 客賢韓一家爲
경고성국연일간연삼 객현한일가위

炅古城國烟
一看烟二客
賢韓一家爲

경고성은 국연 1, 간연 3이고, 객현한 1집은 간연을 삼았으며,

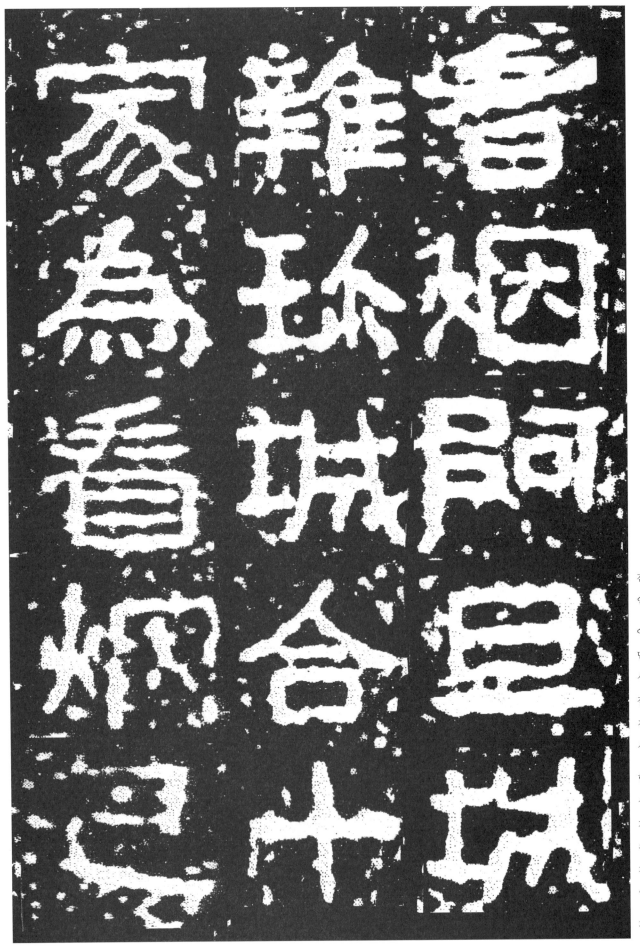

看烟 阿旦城雜珍城 合十家爲看烟 巴
간연 아단성잡진성 합십가위 간연 파

186

看 烟 阿 旦 城

辛 珎 城 合 十

寀 為 看 烟 己

아단성과 잡진성이 합한 10가는 간연을 삼았고,

187

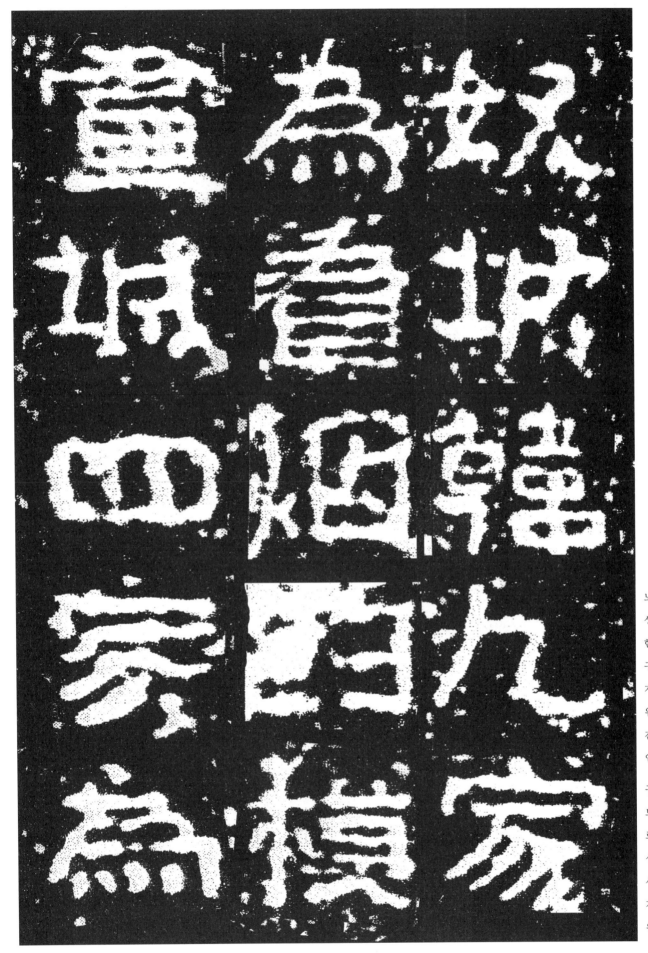

奴城韓九家爲看烟 白模盧城四家爲

노성한구가위간연 구모로성사가위

188

靈 爲 奴
城 看 城
四 烟 韓
家 曰 九
爲 模 家

파노성한 9집은 간연을 삼았으며, 구모로성 4집은 간연을 삼았고,

189

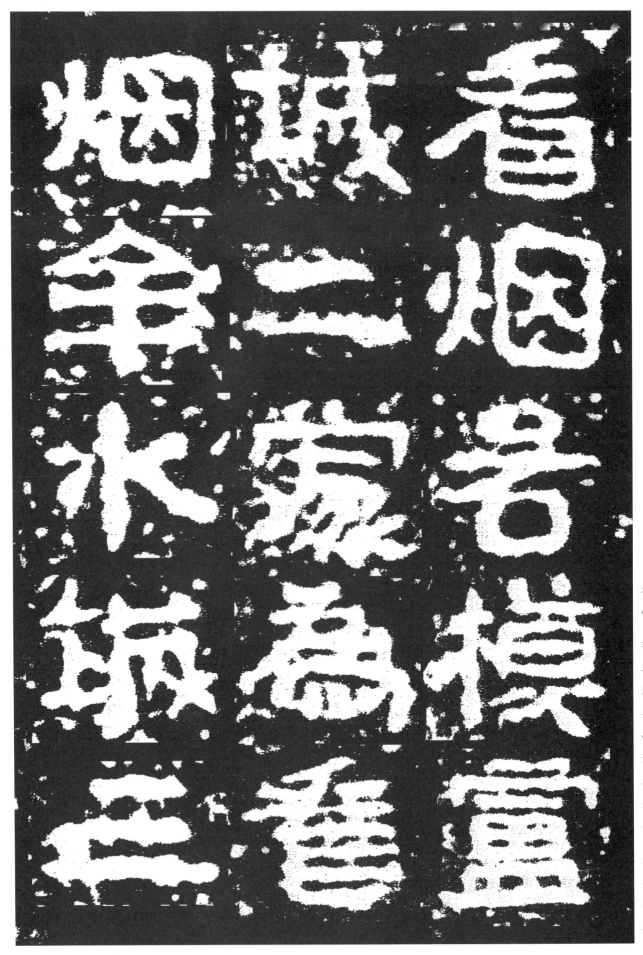

看烟 各模盧城 二家爲看烟 牟水城 三

看
烟
名
模
靈

城
二
家
爲
看

烟
牟
水
城
二

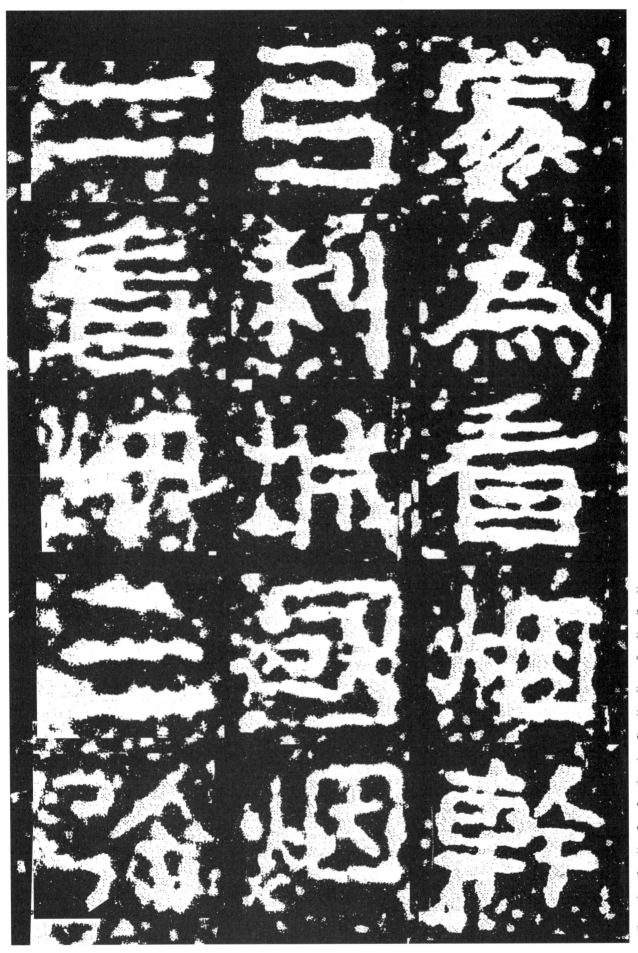

家爲看烟 幹氏利城國烟二看烟三 彌
가위간연 간저리성국연이간연삼 미

二　弓　家
看　利　爲
烟　城　看
三　國　烟
弥　烟　幹

3 집은 간연을 삼았고, 간저리성은 국연 2, 간연 3이며,

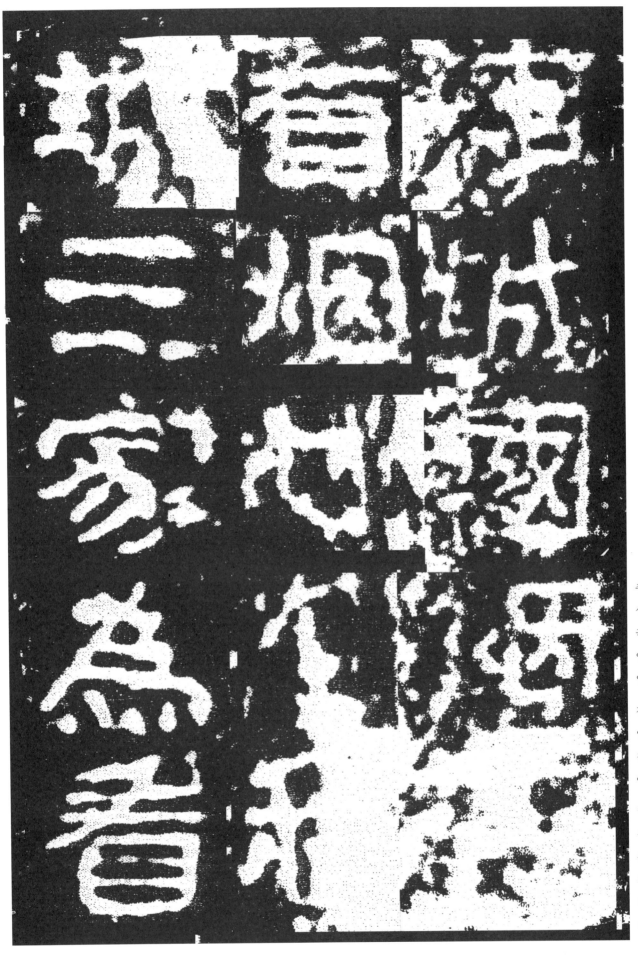

鄒城國烟一 看烟七也 利城三家爲看
<ruby>추<rt>추</rt></ruby><ruby>성<rt>성</rt></ruby><ruby>국<rt>국</rt></ruby><ruby>연<rt>연</rt></ruby><ruby>일<rt>일</rt></ruby> <ruby>간<rt>간</rt></ruby><ruby>연<rt>연</rt></ruby><ruby>칠<rt>칠</rt></ruby><ruby>야<rt>야</rt></ruby> <ruby>리<rt>리</rt></ruby><ruby>성<rt>성</rt></ruby><ruby>삼<rt>삼</rt></ruby><ruby>가<rt>가</rt></ruby><ruby>위<rt>위</rt></ruby><ruby>간<rt>간</rt></ruby>

城看鄒

三烟城

家七國

爲也烟

看利一

미추성은 국연 1, 간연 7 이고, □□□ 야리성 3집은 간연을 삼았으며,

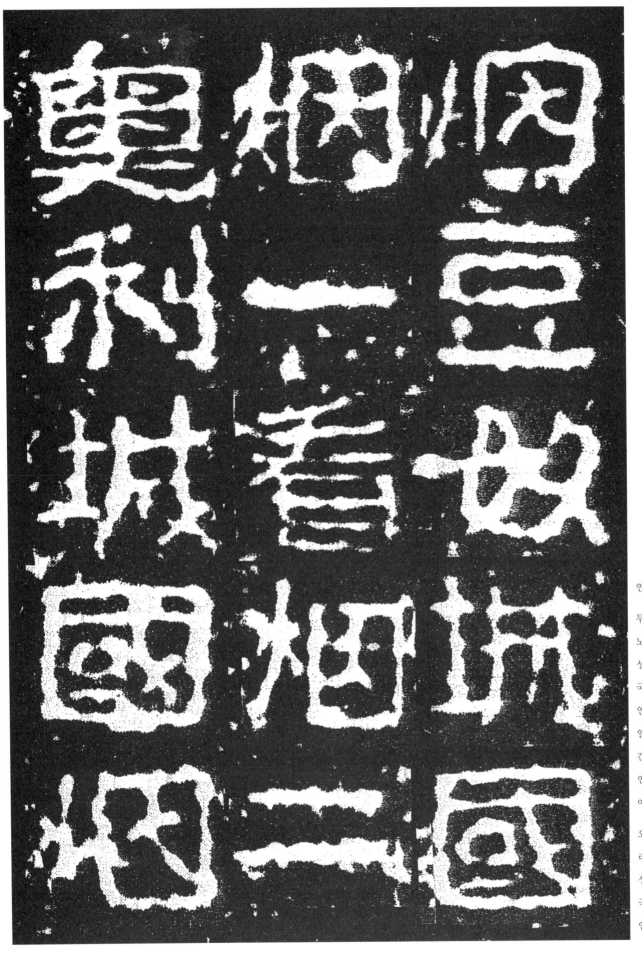

烟　豆奴城國烟一看烟二　奥利城國烟
연　두노성국연일간연이　오리성국연

196

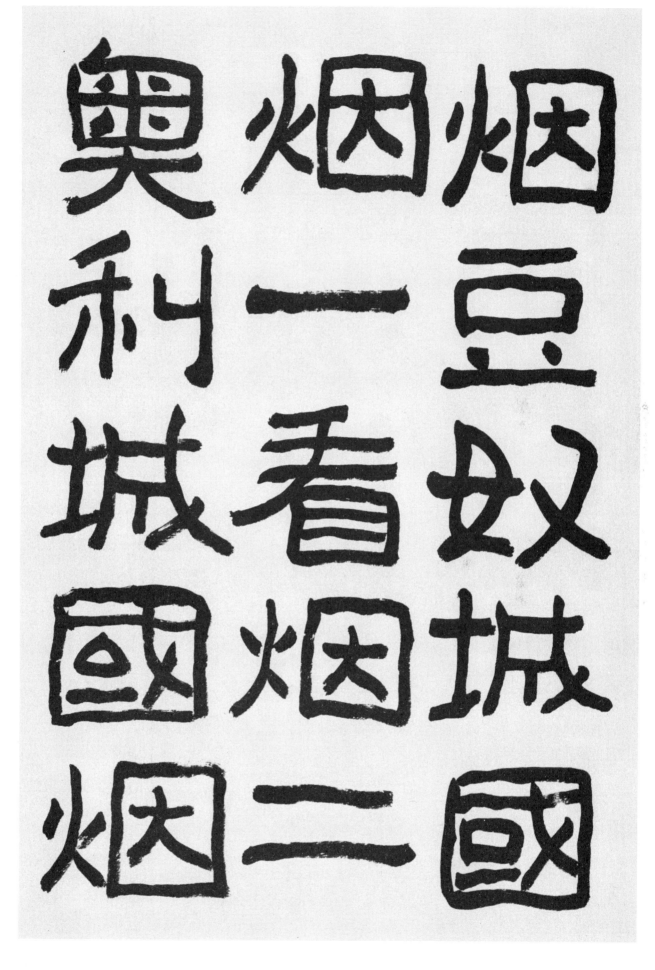

두노성은 국연 1, 간연 2 이고, 오리성은 국연 2,

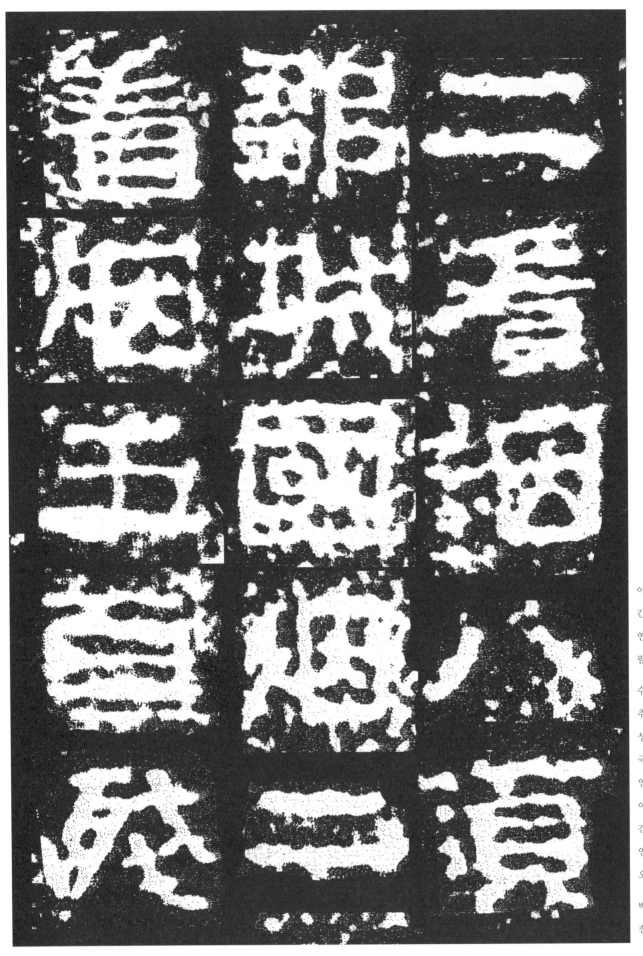

二看烟八 須鄒城國烟二看烟五 百殘

이간연팔 수추성국연이간연오 백잔

198

看　郢　二

烟　城　看

五　國　烟

百　烟　八

殘　二　潢

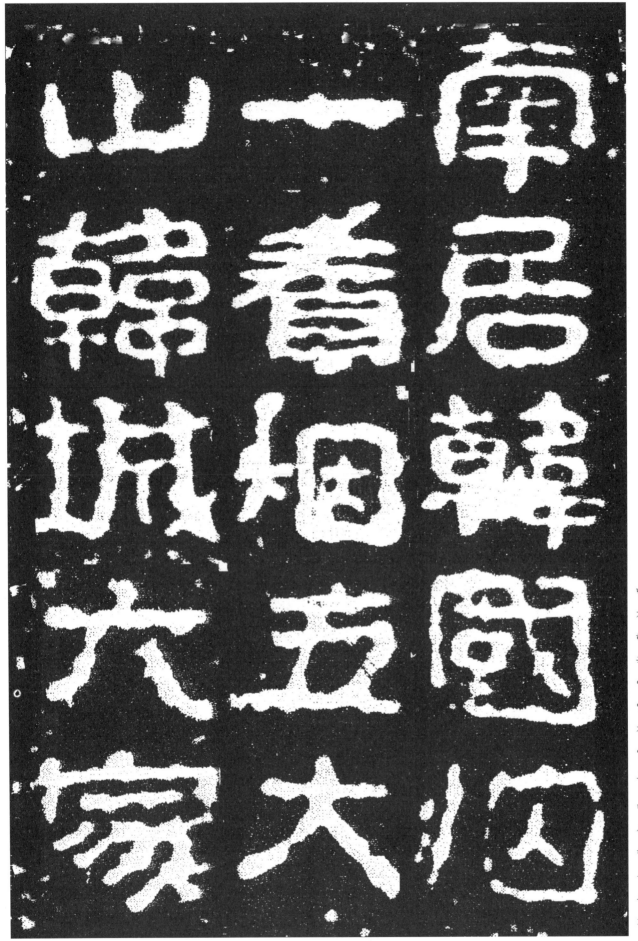

南居韓國烟一看烟五 大山韓城六家
남거한국연일간연오 대산한성육가

南居韓國烟

一看烟五大

山韓城六家

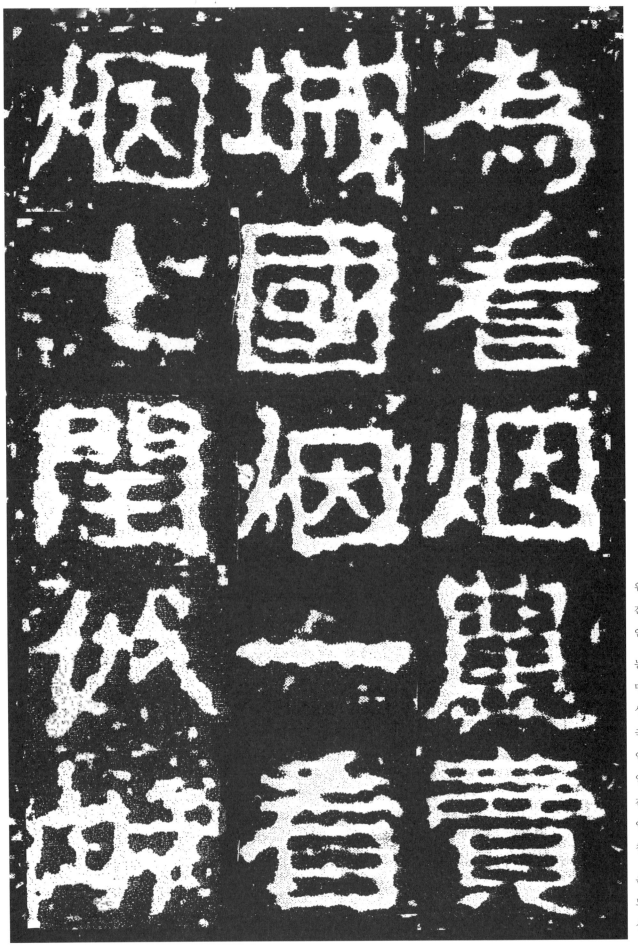

爲看烟 農賣城國烟 一看烟七 閏奴城
위간연 농매성국연일간연칠 윤노성

202

간연을 삼았고, 농매성은 국연 1, 간연 7 이며, 윤노성은

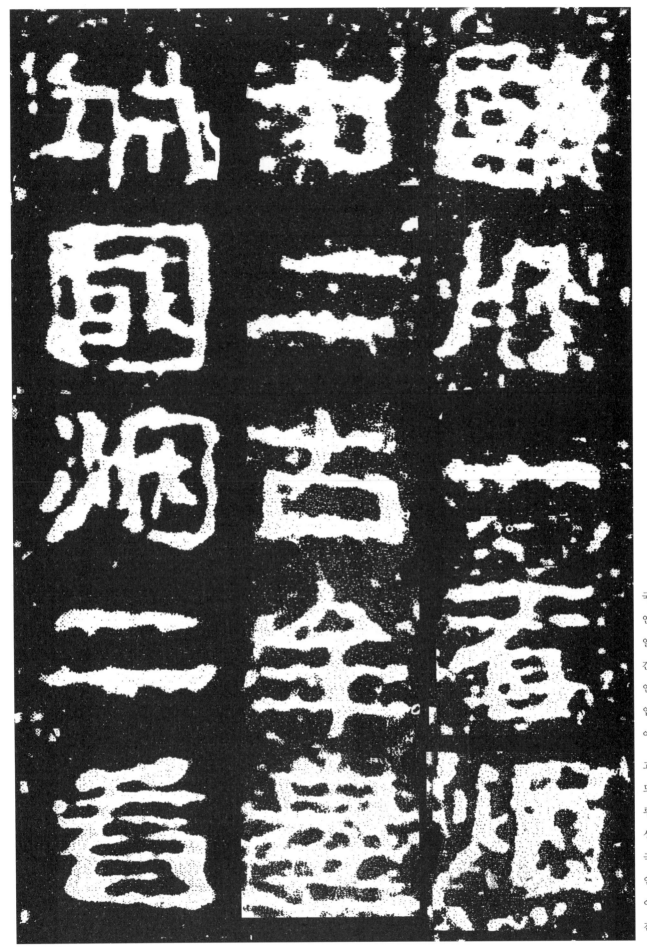

國烟一看烟廿二 古牟婁城國烟二看

국연일간연입이 고모루성국연이간

204

城

廿

國

國

二

烟

烟

古

一

二

羊

看

看

叟

烟

국연 1, 간연 22이고, 고모루성은 국연 2,

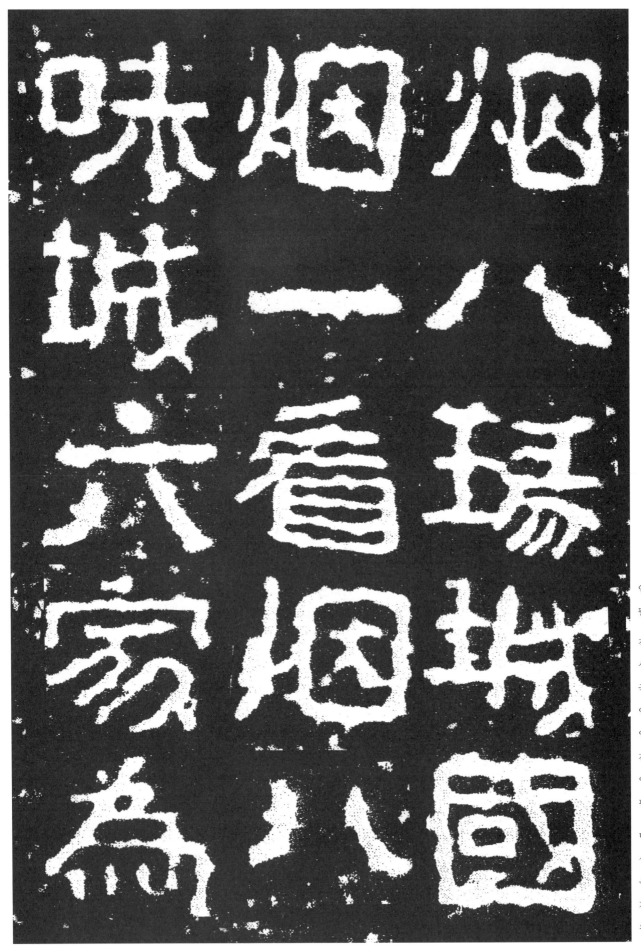

烟八琢城國烟一看烟八 味城六家爲

연팔 전성국연일간연팔 미성육가위

206

味 烟 烟

城 一 八

六 看 瑒

家 烟 城

爲 八 國

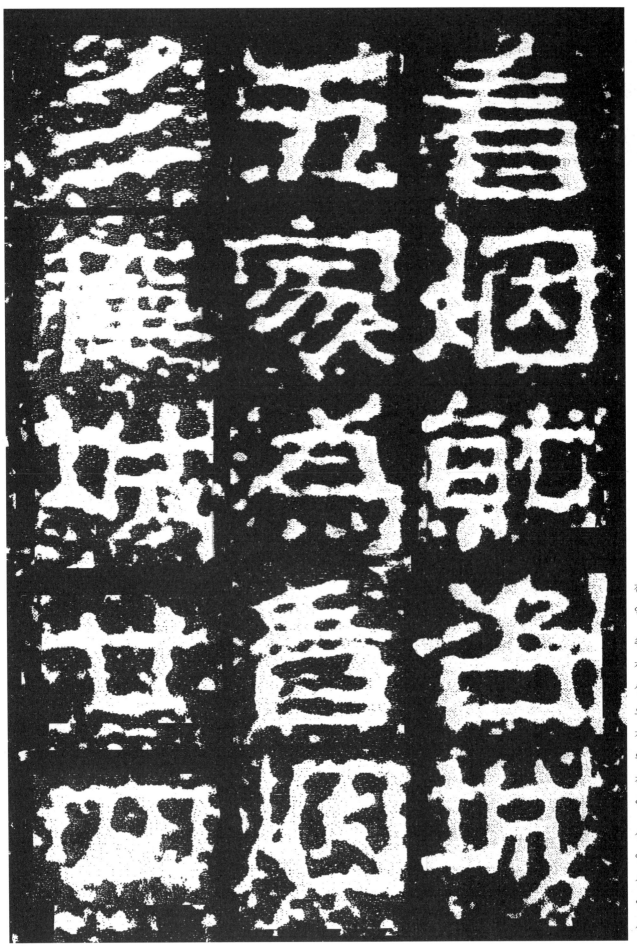

看烟 就咨城 五家爲看烟 彡穰城廿四

간연 취자성 오가위간연 삼양성입사

208

看烟就咨城

五窠爲看烟

彡穰城廿四

간연을 삼았고, 취자성 5집은 간연을 삼았으며, 삼양성 24집은

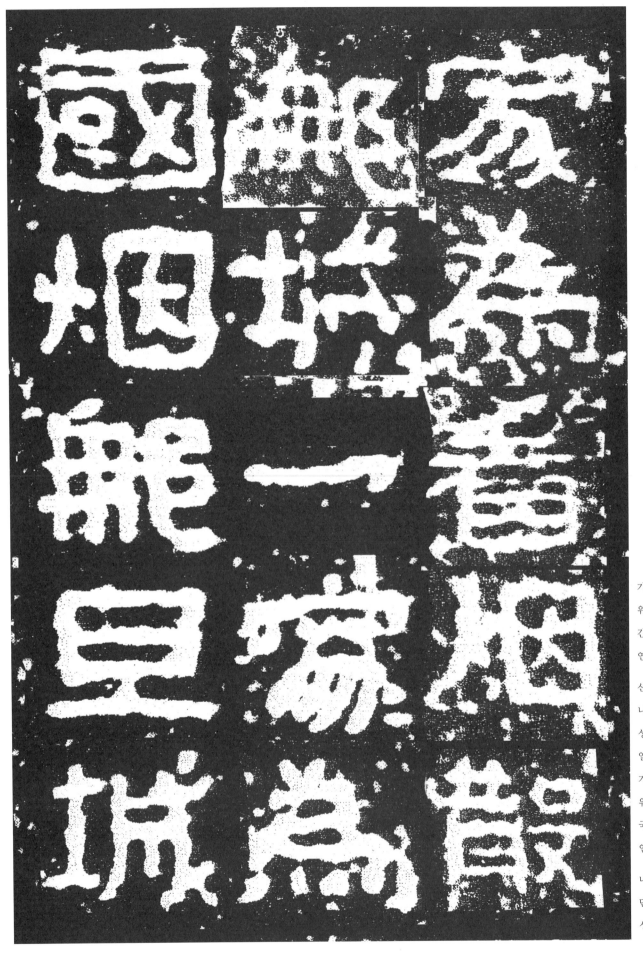

家爲看烟 散那城一家爲國烟 那旦城

가위간연 산나성일가위국연 나단성

210

國 胤 家

烟 城 為

胤 一 看

見 家 烟

　 城 為 散

간연을 삼았고, 산나성 1집은 국연을 삼았고, 나단성

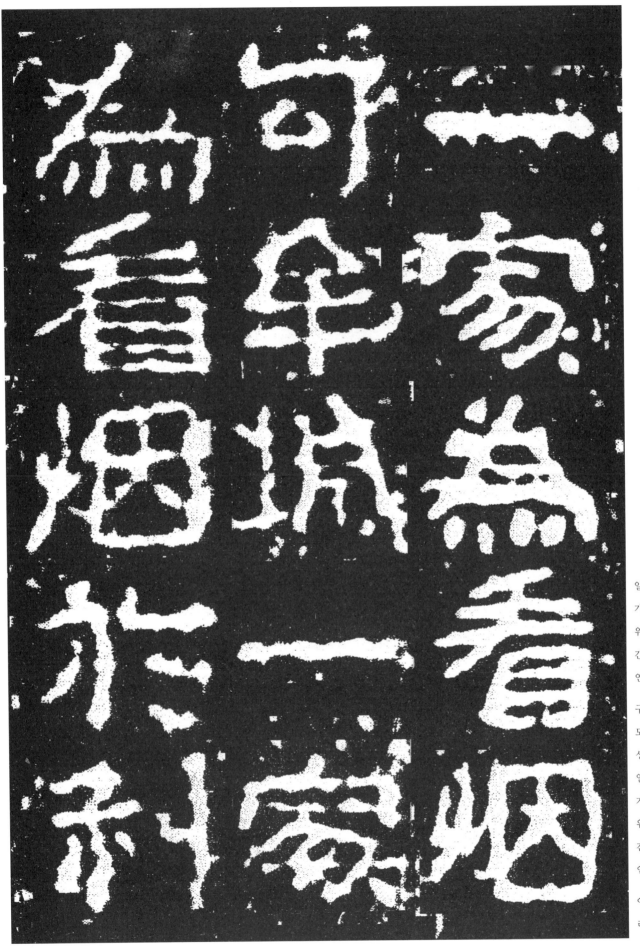

一家爲看烟　句牟城　一家爲看烟　於利

일 가 위 간 연　구 모 성 일 가 위 간 연　어 리

212

為 句 一
看 牟 家
烟 城 為
　 於 一
　 利 家
　 　 看
　 　 烟

1 집은 간연을 삼았으며, 구모성 1 집은 간연을 삼았고, 어리성

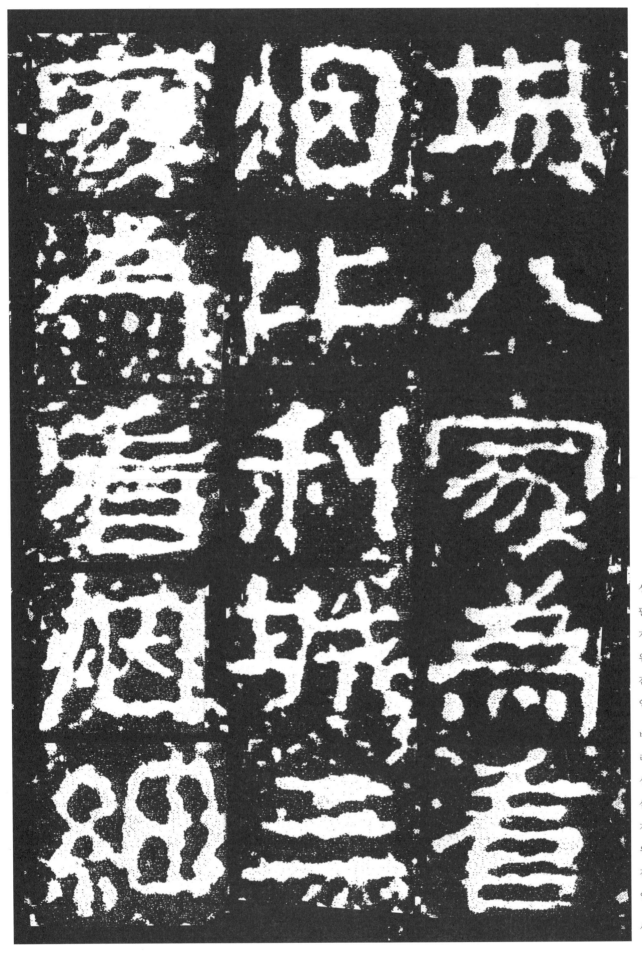

城八家爲看烟 比利城三家爲看烟 細

성 팔 가 위 간 연 비 리 성 삼 가 위 간 연 세

214

城 烟 家
八 比 為
家 利 看
為 城 烟
看 二 細

8 집은 간연을 삼았으며, 비리성 3집은 간연을 삼았고, 세성

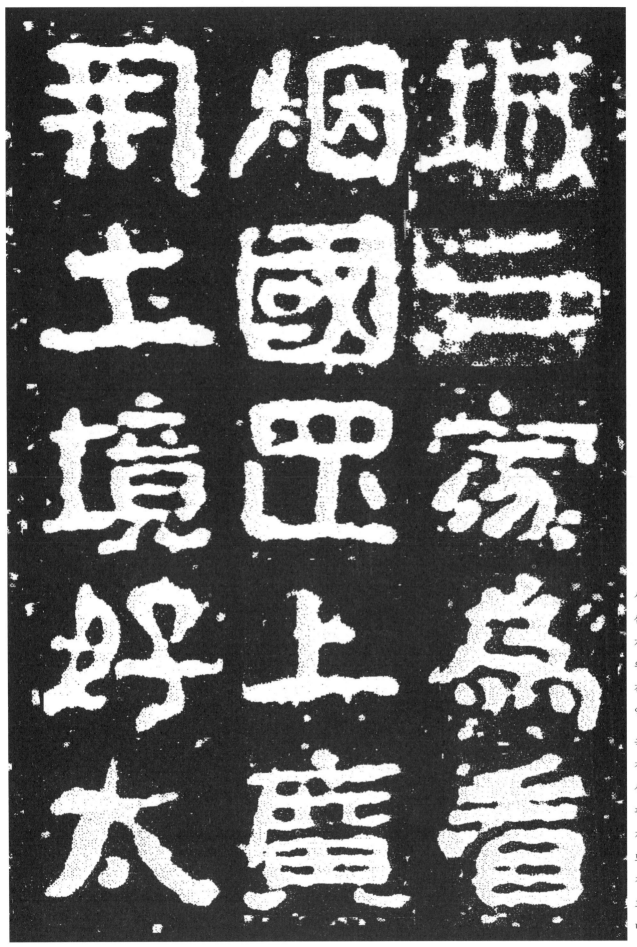

城三家爲看烟 國罡上廣開土境好太
성 삼 가 위 간 연　국 강 상 광 개 토 경 호 태

216

城三家爲看
烟國罡上廣
用土境好太

3 집은 간연을 삼았다. 국강상광개토경호태왕이

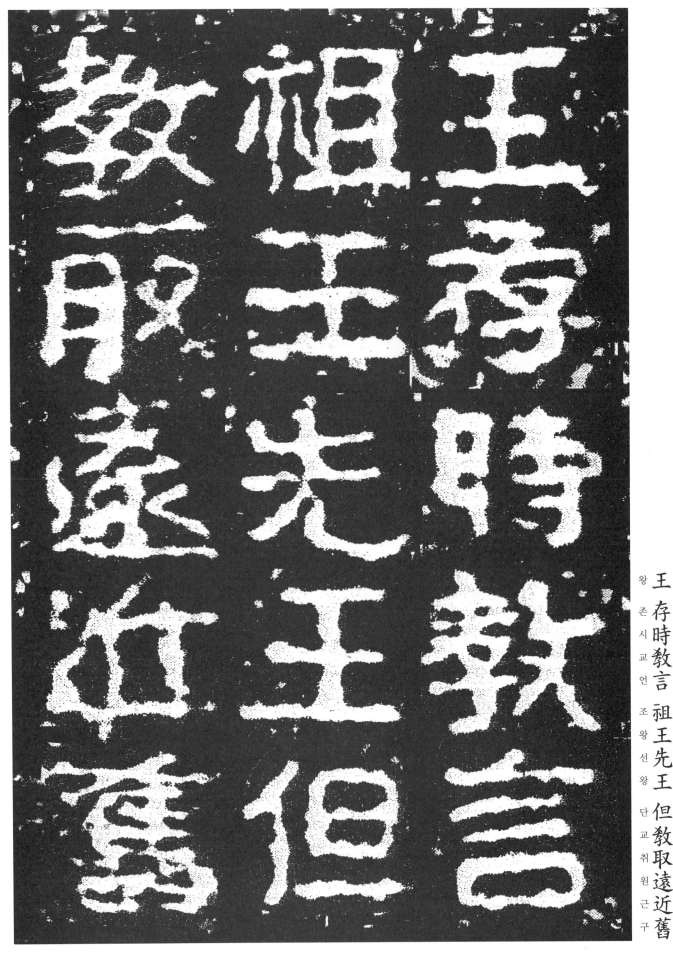

王 存時教言 祖王先王 但教取遠近舊

왕 존시교언 조왕선왕 단교취원근구

王孝時教言
祖王先王但
教叚遠近舊

살았을 때에 조왕(祖王)과 선왕에 대하여 말씀하였으니, "단지 원근의 구민(舊民)을 취하여

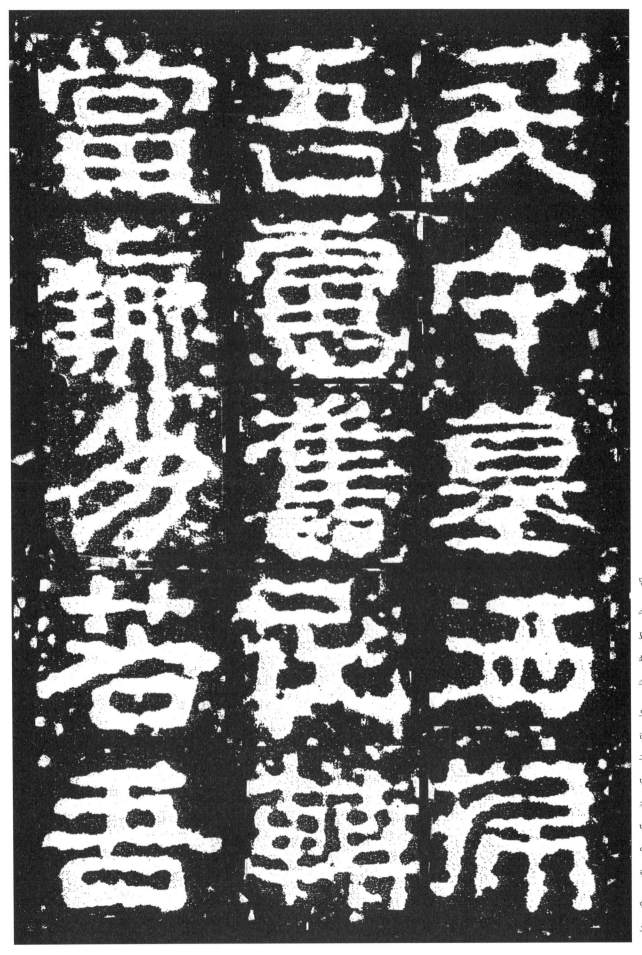

民 守墓洒掃 吾慮舊民轉當贏劣 若吾

民　吾　當
守　慮　執
墓　舊　劳
洒　民　若
掃　轉　吾

묘지를 잘 지키게 하라."고 하였으니, 나는 생각하건대, 구민(舊民)이 전전하면서 살면 응당 쇠약해지니,

221

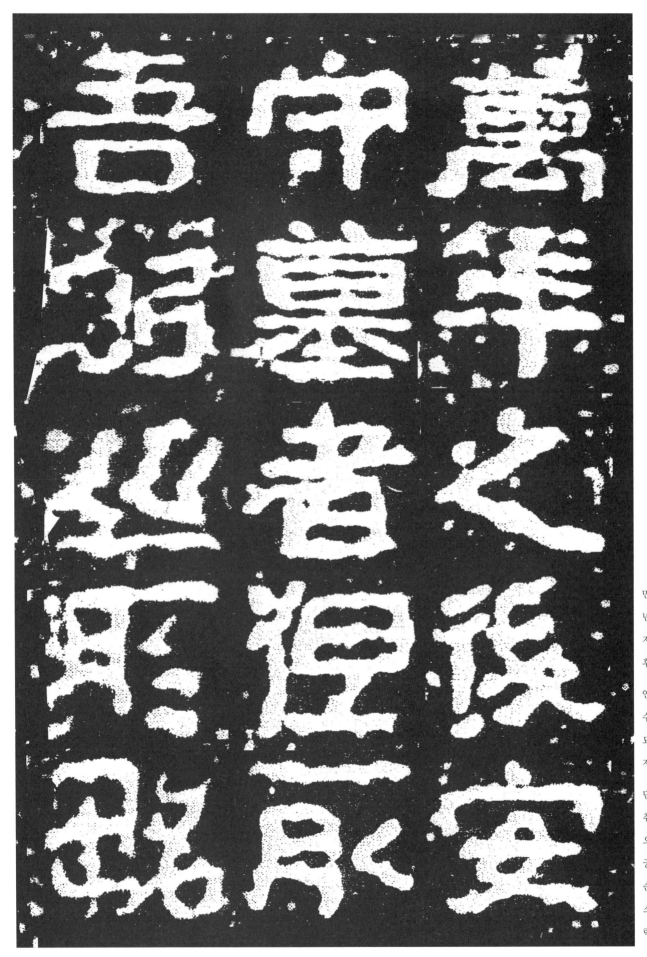

萬年之後 安守墓者 但取吾躬巡所略
만년지후 안수묘자 단취오궁순소략

222

萬年之後安守墓者但取吾躬巡於略

만년의 뒤에도 편안히 묘지를 지키는 것 같은 것은, 단지 내가 몸소 순수하며 다스리는 바

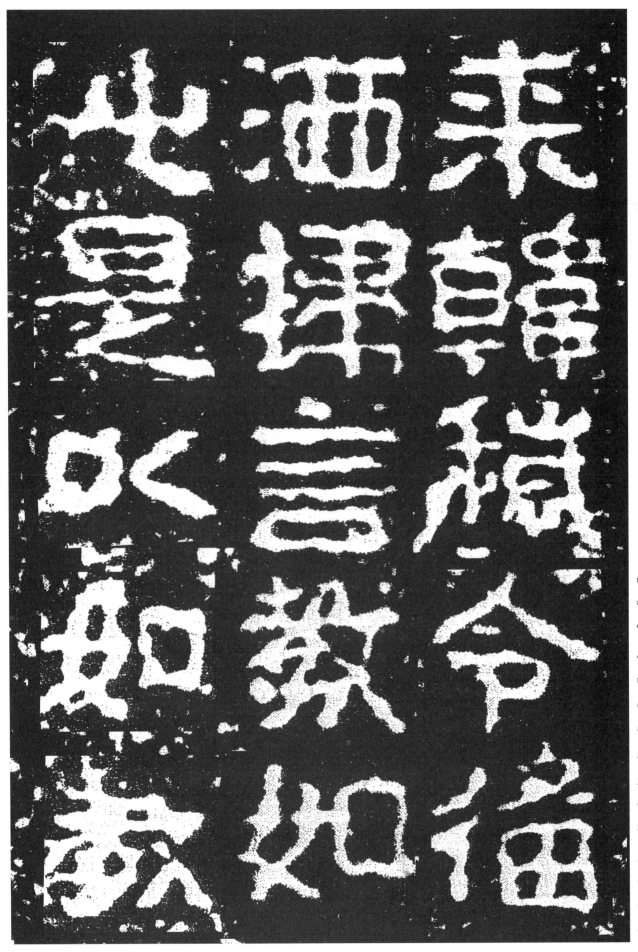

來韓�006 令備洒掃 言教如此 是以如教

내한예영비쇄소언교여차시이여교

224

한예를 취하여 영을 내려서 묘지를 잘 지키도록 예비할 것이다. 언교(言教)가 이와 같으니, 이러므로 교령(教令)과 같이

来 韓 穢 令 徝
涵 撲 言 教 如
此 是 吹 如 教

225

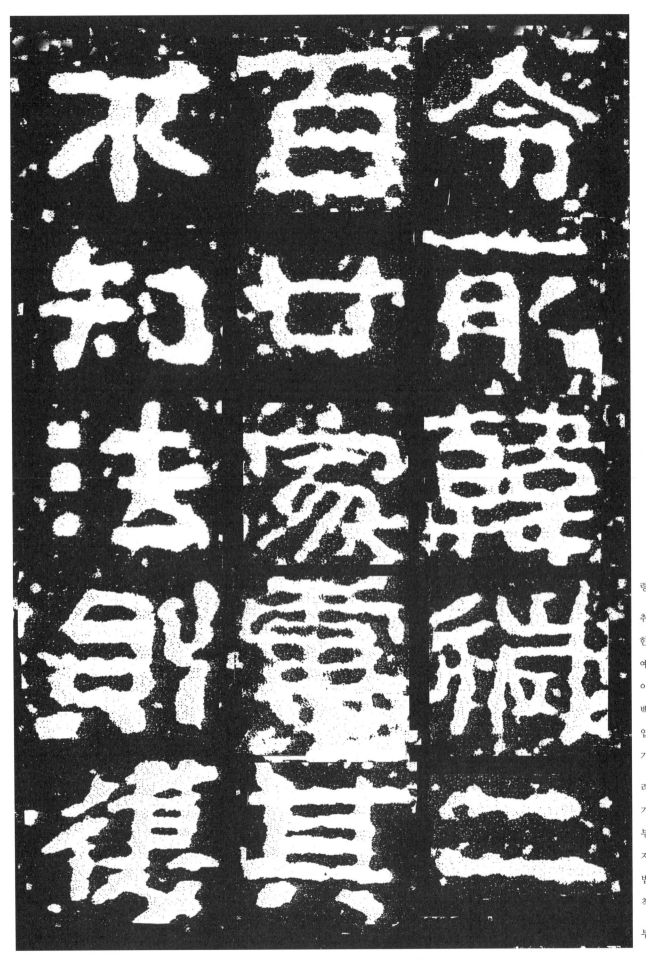

令承韓勅二
百廿家憲其
不知法則復

한예(韓勅) 220집을 취하였고, 그들이 법칙을 알지 못할 것을 염려하여 다시

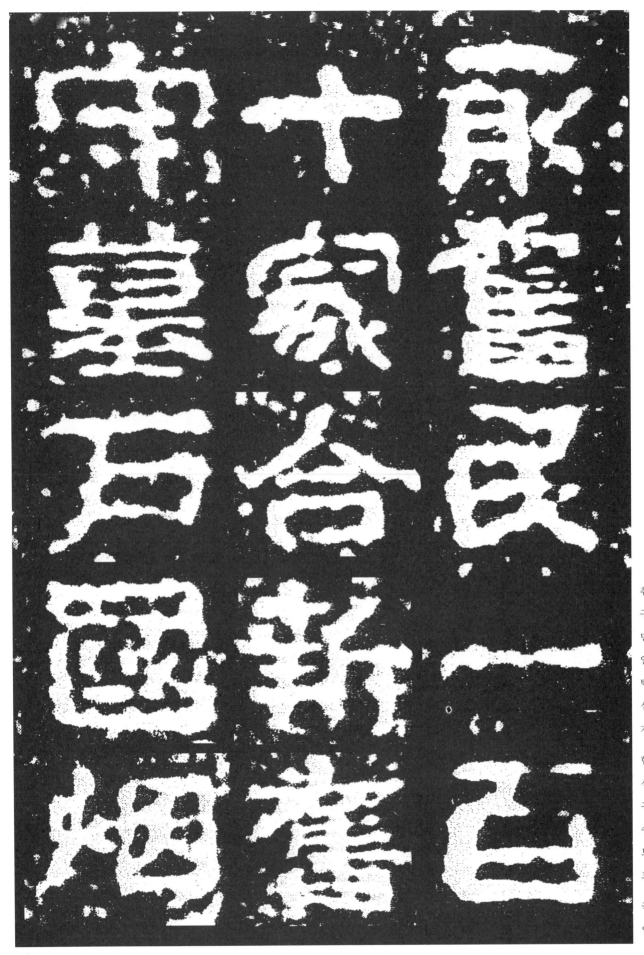

取舊民一百十家 合新舊守墓戶 國烟
취구민일백십가 합신구수묘호 국연

取舊民
一百

十家合
新舊

守墓戶
國烟

구민(舊民) 110집을 취해서 신구(新舊) 수묘호(守墓戶)를 합하니, 국연이

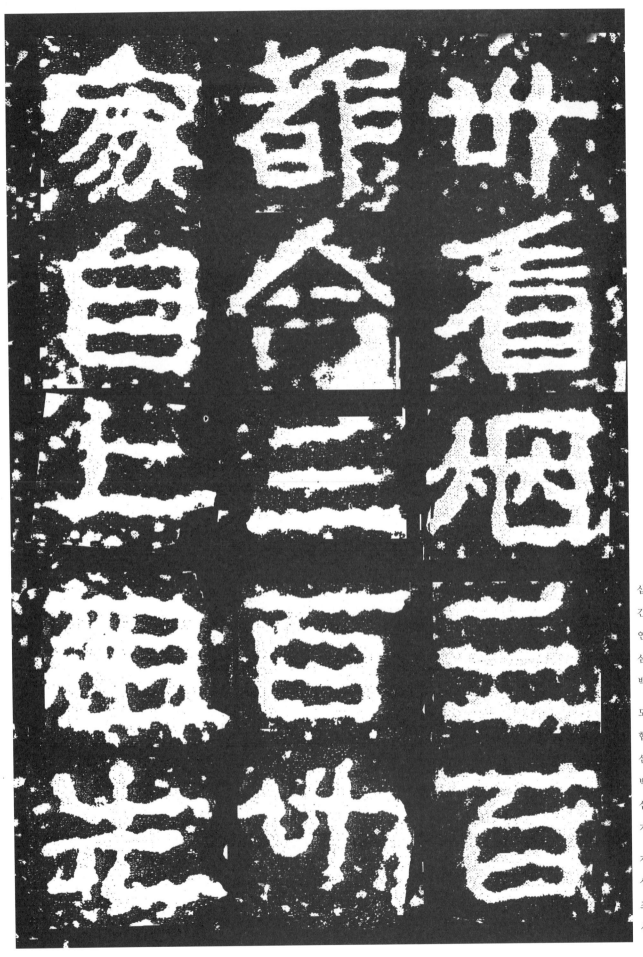

卅看烟三百 都合三百卅家 自上祖先

230

廿看烟二百百
都合二百廿
家自上祖先

30이고 간연이 300이며 도합 330집이었다. 상조(上祖)와 선왕으로부터

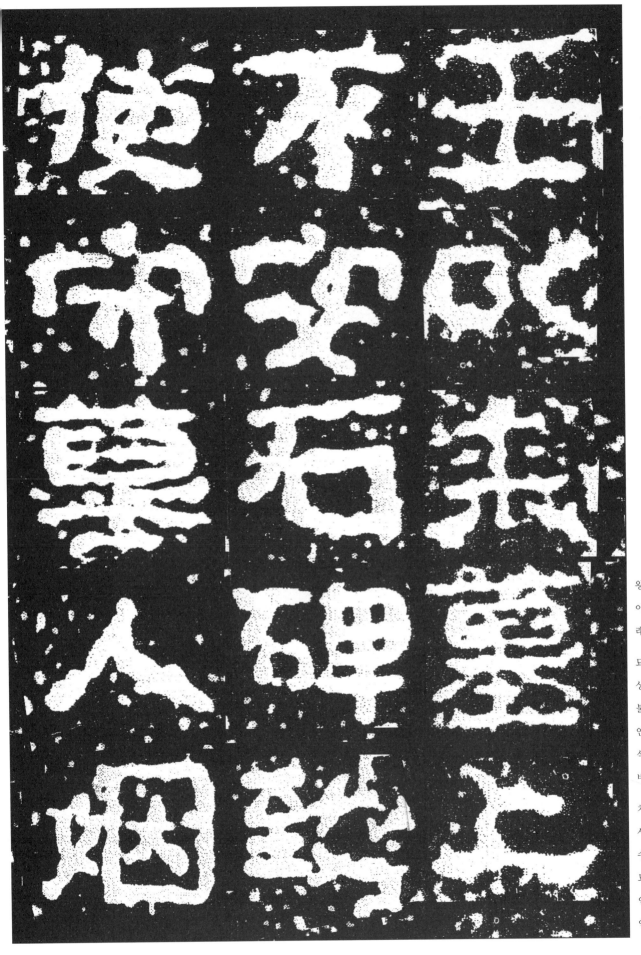

王<br>以<br>來<br>墓<br>上<br>不<br>安<br>石<br>碑<br>致<br>使<br>守<br>墓<br>人<br>烟

왕<br>이<br>래<br>묘<br>상<br>불<br>안<br>석<br>비<br>치<br>사<br>수<br>묘<br>인<br>연

王以來墓上不安石碑致使守冢人烟

내려온 이래로 묘지 위의 석비(石碑)가 불안하니, 수묘인의

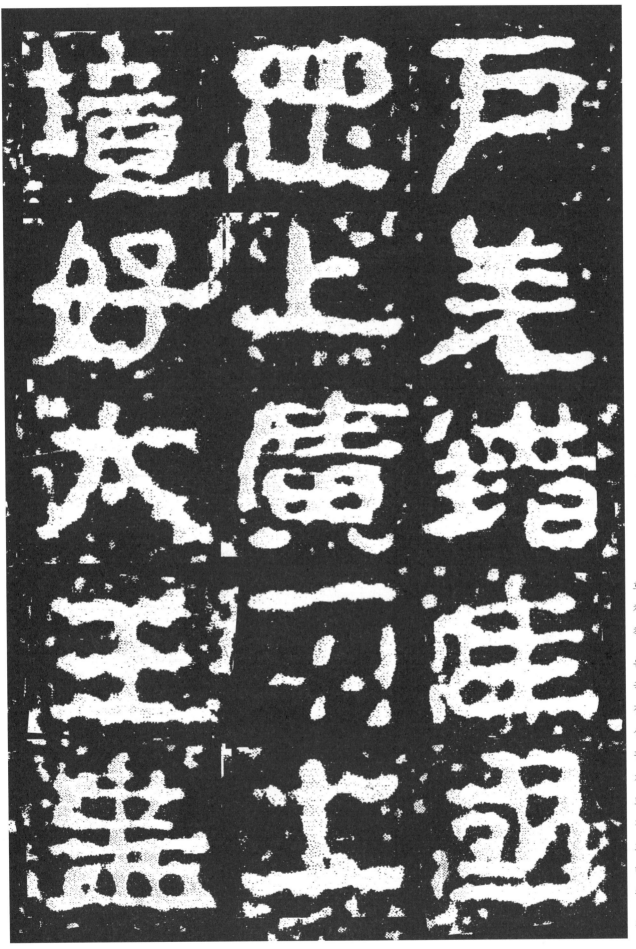

戶差錯 唯國罡上廣開土境好太王 盡
호차차 유국강상광개토경호태왕 진



戸　罷　境
羌　正　竟
錯　上　好
昔　廣　太
唯　開　王
國　土　盡

연호들이 서로 섞이게 하였다. 생각하면 국강상광개토경호태왕은

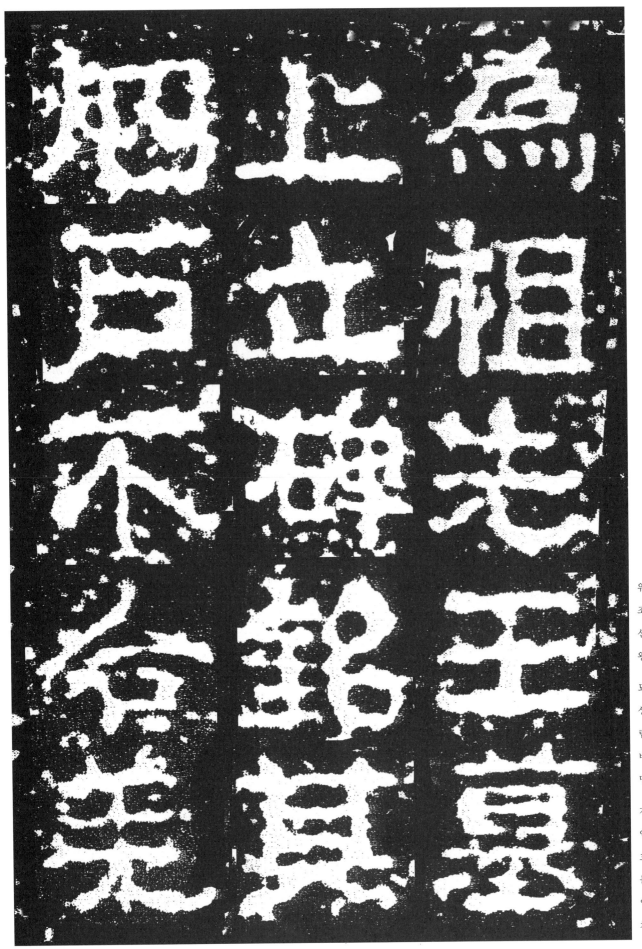

爲祖先王 墓上立碑銘 其烟戶 不令差
위 조선왕 묘 상립 비명 기 연호 불 영차

236

烟　上　爲

戶　立　祖

不　碑　先

令　銘　王

羌　其　墓

조상과 선왕을 위해서 묘지 위에 비명(碑銘)을 세우고, 그 연호는 섞이지 않게 하였으며,

237

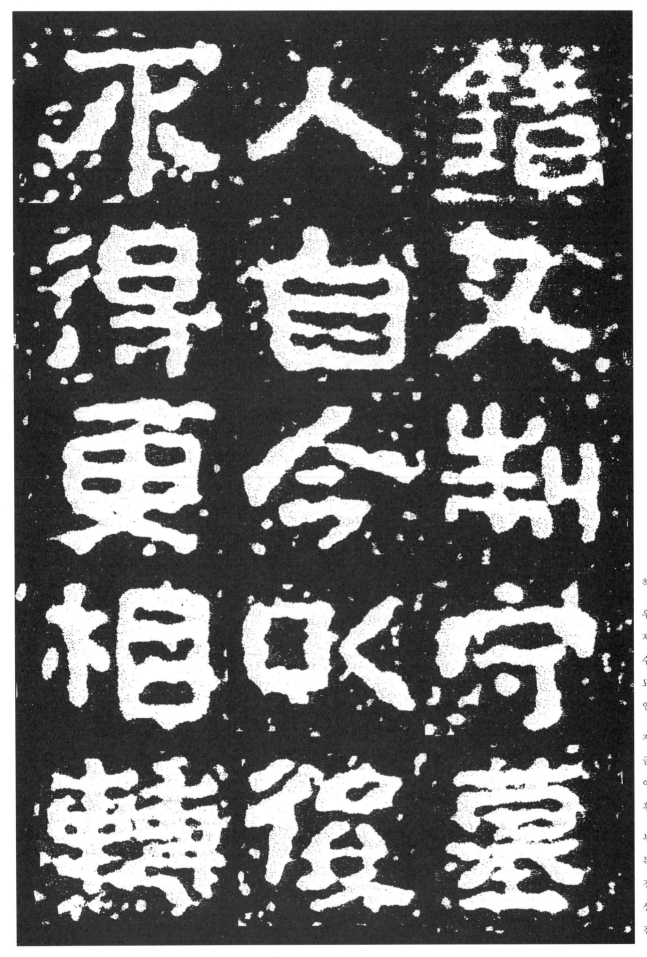

錯 又制守墓人 自今以後 不得更相轉
착 우제수묘인 자금이후 부득경상전

238

錯昔又剕守墓

人自今以後

不得更相轉

得更相轉後

또 수묘인(守墓人)을 제지하여 오늘 이후로는 다시 서로 전매하지 못하도록 하였다.

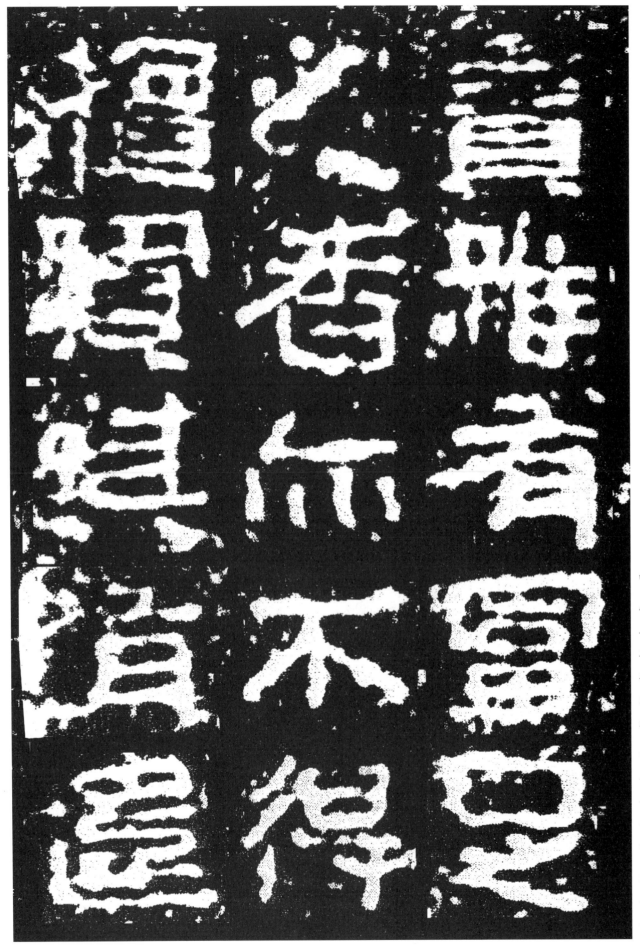

賣 雖有富足之者 亦不得擅買 其有違
매 수유부족지자 역부득천매 기유위

240

賣雖有富
之者不得
檀買其有違

비록 부족(富足)한 자라도 또한 마음대로 사지 못하도록 하였으며,

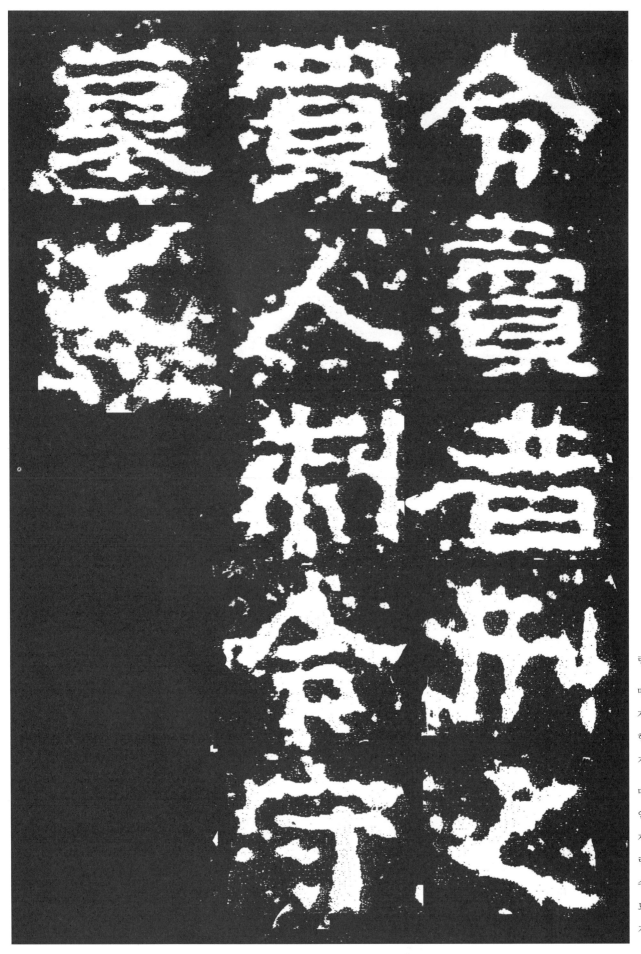

令 賣者刑之 買人 制令守墓之
령 매자형지 매인 제령수묘지

242

令賣者刑之買人制令守墓之

그 명령을 어기는 자가 있으면 판 자는 형벌하고 산 자는 수묘(守墓)하도록 명령한다고 하였다.

－명문당 서첩⓫－

# 광개토대왕비첩
## （廣開土大王碑帖）

초판 인쇄 : 2014년 8월 12일
초판 발행 : 2014년 8월 18일
편　역 : 전규호(全圭鎬)
발행자 : 김동구(金東求)
발행처 : 명문당(1923. 10. 1 창립)
서울시 종로구 윤보선길 61(안국동)
우체국 010579-01-000682
 Tel　(영)733-3039, 734-4798
　　　(편)733-4748 Fax　734-9209
Homepage : www.myungmundang.net
E-mail : mmdbook1@hanmail.net
등록 1977. 11. 19. 제1~148호

• 낙장 및 파본은 교환해 드립니다.
• 불허복제

값 15,000원
ISBN 979-11-85704-08-1　 94640
ISBN 978-89-7270-063-0　 (세트)